# 宋振庭 书画集

钱 进 李洪光 主编

吉林人民出版社

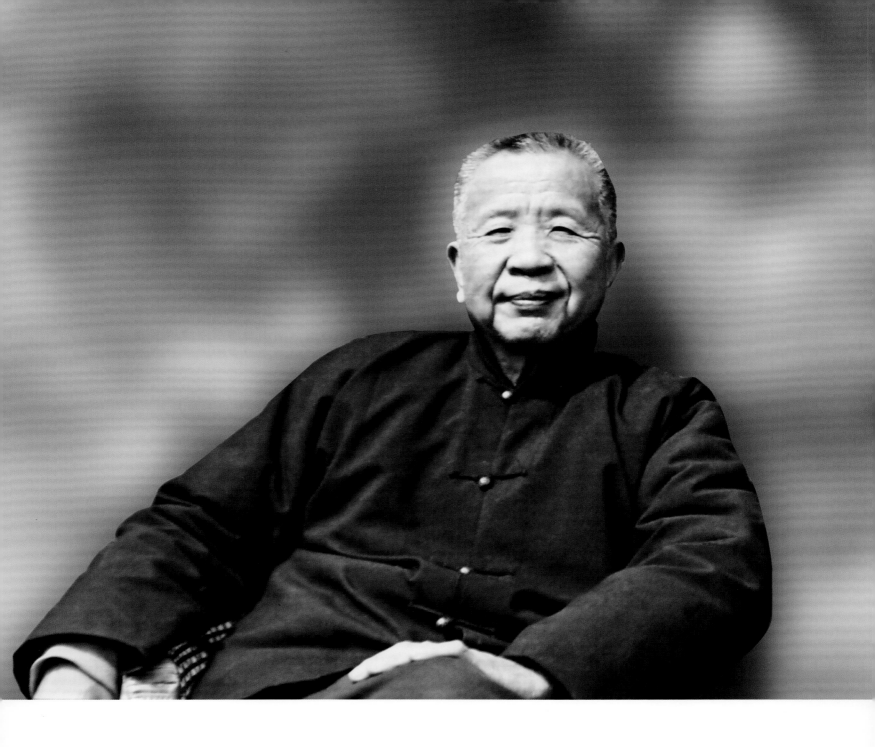

宋振庭

(1921—1985)

  曾用名宋诗达，笔名星公。1921 年出生于吉林省延吉县（今延吉市）。1936 年在北京读书时参加救亡运动，加入民族解放先锋队。1937 年到延安，入抗大学习。1943 年到河北曲阳县参加抗日工作。1946 年到 1950 年在延吉参加土改工作。1951 年后曾历任吉林省文化处处长、省委宣传部部长、吉林省委常委、中共中央党校教育长、中央党校顾问。他爱好哲学、杂文、戏剧、书法、中国画、中医等，是中国作家协会会员、全国政协委员。曾出版《星公杂谈》（1962）、《宋振庭画集》（1983）、《宋振庭杂文集》（1989）等，主编《当代干部小百科》（1986）。

# 出版前言

吉林人了解的老宣传部长宋振庭先生，多知道他为创立吉林地方新剧种吉剧和当年以"春游社"为依托为人才引进和馆藏文物之兴所做出的贡献，可谓"南张北溥"尽收馆中。但少有人知一个饱读诗书、博闻强记，既能著书立说又能诗书画印的"文官"宋振庭。

最近有幸参与"吉林文脉传承工程"出版工作，集结出版《宋振庭文集》、《宋振庭研究文集》、《宋振庭书画集》，在整理拍摄宋振庭书画作品时，更有幸拜访了今年已期颐之年的百岁老人——宋振庭夫人宫敏章女士。老人虽已百岁但精神矍铄，还将《宋振庭读书漫谈》亲笔签名赠我，书很珍贵，我倍加珍惜，捧书夜读，不觉与斯文同在，与学人为友。其所读之书几乎涵盖中华文化的全部视域和论域，经史子集、诗词歌赋、理学心学、掌故小说等如数家珍，用"五经之义，览之便讲"、"史传百家，无不该涉"比喻一点不为过，《宋振庭读书漫谈》也同时为爱读书之人开具了一份荐读书目。从中我读到一个有文人风骨、有家国情怀，既个性澎湃又心系大局的千年士人、一代文官。吉林应为有这样的文人而自豪，为有这样的成就而自信，这也是集结出版宋振庭先生系列作品的时代意义。

本次出版的《宋振庭书画集》是在吉林人民出版社 1983 年出版的《宋振庭画集》基础上加入书法作品，同时增加绘画的品类数幅，使作品更加丰盈、清新，更具品阅和收藏价值。

宋振庭是当之无愧的文人。文人画的画才叫"文人画"，故将先生的画定义为"文人画"。"文人画"在古代特指"文人、士大夫写意画"，取材不限，重抒发个人"灵性"，标榜"士气、逸品"，集书法、文学等修养于画中之意境，笔墨情趣与诗书画印完美融合，王维、苏轼、唐寅、仇英等开辟"文人画"之一脉。宋振庭先生学画较晚，他在自序中曾言自己是"土八路"，跟画界的朋友交往多了，是他们拉他"下水"的，退休后即以此为乐。这既是他谦恭之词，也是心里之话，有名师指导、大师的熏陶，成就了宋振庭的绘画起步即高，加之灵性与勤奋，艺术造诣、笔墨风格几近独到。其写竹有板桥之风，画中蕴含着"一枝一叶总关情"、"任尔东西南北风"之意；其泼墨荷花，恢宏大气，颇具"出淤泥而不染，濯清涟而不妖"的君子之风；其画虾颇得白石之法，

虾体透明、水墨淋漓，"有骨有节，能屈能伸"，体现其文人气节和为人的品格。"文人画"突出一个"文"字，一是文气即不匠气，二是画中嘱以诗文。很多画家会画画，书家会写字，但缺憾是不会写诗，终难成大家。宋振庭的书画作品多现自己的诗作，题画诗以古诗见长。很有幸宋振庭女儿宋芬女士送我一幅宋振庭先生的小品画，画的是牵牛花。其题诗曰："一身轻骨善攀援，得个高枝即上天。写来不觉发一笑，平生多见此花颜。"画风略显俗艳，借喻"攀援"俗举，诗更具讥讽世俗之意，虽格律不完全合辙押韵，但作为题画诗，表达意境"在心为志，发言为诗"，不被格律限死，不以文害辞、佶屈聱牙，从而缺少了文人画的灵动和飘逸。先生喜爱书画，更爱和书画界交往，他以超凡的鉴定力和广泛的社会关系邀请到了张伯驹、潘素、史怡公、孙天牧等大师来长工作，还邀请傅抱石、关山月、溥心畬等画家来长交流作画，也为省博留下了不少珍品。当时溥心畬还鲜为人知，可见宋振庭识珠之慧眼。傅抱石、关山月在长春时，同时邀请了几位省内画家谈画，宋振庭在旁聆听，他插话时提到古代一本画论中的观点，引起傅抱石注意，傅诧异地问："这部书你也看过？"（据析应为南齐谢赫的《六法论》）后傅对关山月说"想不到东北还有这么一个人，地方官里还有这样懂艺术的"。足见宋振庭不光喜擅书画，在画理方面也有极高深的造诣。

宋振庭先生的书法，个人拙见，早期接受传统教育的那一代人，置于当代都是书法大家。首先是那一代人酷爱传统文化，其次是不写不行，没有电脑，又没别的笔可选，我看到先生晚年手稿，依旧是坚持用毛笔书写的。宋振庭先生的书法，没有明确的师承，如果追问其渊源，大抵沾溉一些毛泽东及老一辈无产阶级革命家书风的影响，再加上他自己日常挥洒精熟的"手头字"的样貌。他的书法是其才情、悟性、胆识及诗意的表达。先生极富才情，他下笔作字将这诸多才情自然涵泳于点画之间，故其字情感饱满，笔墨酣畅；先生悟性极高，于书画有一种敏锐的领悟力，赏读能力尤为突出，一看就通，下笔便能有所体现，如东坡所言："苟能通其意，常谓不学可"；先生处世有过人的胆识，他之所以有胆，全因为他识见高，他深识张伯驹、毛世来等文化大家的人格才性，因此才能肝胆相照，知人善任，大胆起用。他也以这种作风作字，故能点画冲荡，气象峥嵘，流露出一种毫不在乎的自在洒脱；先生吟诗填词，凿凿有味，发为书法，诗意盎然。他的书作也大多为自作诗，浪漫的诗意流淌在字里行间，

为其书法平添了几多意趣。时而豪放："青衿解时胆气豪，犹如烈火乘狂飚。大节无心修边幅，全忠何暇顾羽毛。"时而婉约："小园夏正浓，窗纱滤清风。围膝儿女坐，黄花馈青虫。"时而激越："行步蹉跎，未醒痴迷，横跌竖撞，不断骚思。半百踉跄，一身创痛，误人自误皆在此。已亦哉！唱大风白云，踏落花归去！"时而悠扬："袒胸披红雨，垂肩带远山。昔日烽火地，今朝杏花天。耽景追斜日，当头月如镰。"他把诗情词境沉入笔底，落笔纷披，潇洒风流。刘熙载说："书者，如也，如其学，如其才，如其志，总之曰如其人而已。"移来评价先生的书法恰如其分，先生的字就是他自我人生的写照，诚如他的诗："半百蹉跎豪兴在，一腔块垒赤子怀。"

经近一年的努力，《宋振庭书画集》即将付梓，这既是对宋振庭艺术成就的一个整理，也是对吉林文脉的一个梳理。书画集的出版得到了宋振庭夫人宫敏章女士、女儿宋芬女士的支持，在此深表谢忱和敬意。同时感谢为本书出版给予支持、做出贡献的长影鲍盛华总经理，省博物院韩戾军院长，以及该书责任编辑刘学、王静同志的辛勤工作。此番出版的书画作品，部分是宋振庭先生捐献给吉林省博物院的，精品不少，但不是先生最好的作品。先生恃才傲物，性情中人，故好的书画，特别是张伯驹、吴作人、许麟庐等大家题字的画作，随意被友人在作画现场要走或日后被朋友发现挑走，先生从不吝惜。这些作品一时也难找齐，我们努力把现有的作品集结出版，不然又要有多少作品遗失。

文运与国运相牵，文脉与国脉相连。做好吉林文脉传承工程，是一项功在当代利在千秋的大事，雄浑文脉成于涓涓细流，每一个为吉林文化发展传承做出贡献的人，都应该留下他们的足迹，都应该为他们记上一笔，让他们的文华永驻，斯文在兹，为新征程吉林构筑精神高地，为吉林振兴注入精神力量。

白丁

2023 年 7 月 24 日

# 我为什么要画画?

宋振庭

我这个"土八路",老了老了,还要学画画,还要印一本画集,不但老朋友们听了觉得奇怪,连我自己也觉得有几分好笑。因此,说说这个缘起,倒是有些必要的。

我们这些"老家伙",也就是所说的老干部,自己算过,大体上一生可分如下几个时期:一、少年时代没有条件很好读书(念过大书的也有,但很少);二、青年时代投笔(或投锄)从戎,打枪放炮;三、壮年时代适逢建国前后,脚打屁股地忙了若干年;四、壮年后期,赶上十年动乱,挨批斗、关牛棚,流逝了大好光阴;五、党的十一届三中全会前后,平了反,又重新出来工作,然而许多人已到了体弱多病的晚年了。

如此说来,"老家伙"和"画家"这两个概念相去甚远,然而我同画画这行子事产生因缘,却有一定的必然和偶然的因素。四十年来,我一直是干宣传文教这一行。我想,既然干这个和管这个,总得多少懂一些才好,不然总是说外行话,瞎指挥,怎么行?再者,我爱好文学,文学和美术是姊妹,因而爱屋及乌,就常和一些画家们往还,交朋友。这是我同美术产生瓜葛的必然因素。然而从爱美术到自己动手画画,就有些偶然了。第一,这得感谢画界的几位好友,因为交往时间长了,谈得多了,他们就鼓励我自己也试试,说起来,是他们拉我"下水"的。第二,还得谢谢林彪和"四人帮"之流,他们把我赶到乡下去,不能工作,没着没落,我就读中医书,想当中医,甚至还学木匠活,也用一定时间用毛笔在宣纸上涂抹起来,摹仿齐白石画大虾,摹仿徐悲鸿画奔马。本来是近乎闹着玩的,居然也有人顺手拿去几张,说是拿回家去糊墙,于是我也就近乎闹着玩地把这当成一种鼓励,不然他为什么不用报纸去糊墙呢?

从"画着玩"到"认真干",而且还要印它若干张,这也有它的外因和内因的。外因是,许多朋友都说,"土八路"、"老家伙"画画的很少,又大多到了晚年,你如果壮着胆子,画几张挂出去或者印它一本,不是也可以增添些老干部晚年的情趣么?就我自己主观方面说,这几年涂抹得多了,几乎到了着迷的程度,将来退休后,就想以此度过晚年。

人贵有自知之明。我的诗书画,严格说来不合章法,自己是知道的。我自己说它是深山野谷里自生自灭的野

生植物，用佛家的话说是"野狐禅"，没有根底，水平不高，是不待言的。可是"啦啦队"们又说了，各人有各人的章法，有法无法，各得其法，你的画特点就是胆大无法。看来，凭着这点傻胆量，可以试着闯一下子。

熔诗、书、画于一炉的所谓文人画，是我国古人的一大创造。有些大文人，不但诗好、字好，画也好。但到清朝乾嘉时代馆阁派一出来，就显得僵化和缺少生气了。这时作为反对派，出现了"扬州八怪"。"八怪"中，有人在画上很有功夫，如金、郑、李、罗，但有的人也不见得。至于有些文人画其实是一些即兴的墨戏。我自己既非大文人，这种笔墨只能算作抒情的涂抹。我想，如果画画也可成为老干部晚年生活的情趣之一，我倒愿意做个试验品，试一试。

"票友"唱戏，自然可同专业演员有别，不过唱的究竟是戏，如全是胡闹，也不能以"票友"为借口来遮羞。我以做实验的态度，取出这十几张画，恭候读者诸君的批评指教。倘有人以为尚有一二可印之处，并不是白白浪费油墨纸张，那我就可以稍稍安心，不太自咎了。

一九八二年春于北京

（《宋振庭画集》于1983年由吉林人民出版社出版，本文是作者为画集写的前言。）

# 目　录

绘画作品
Paintings

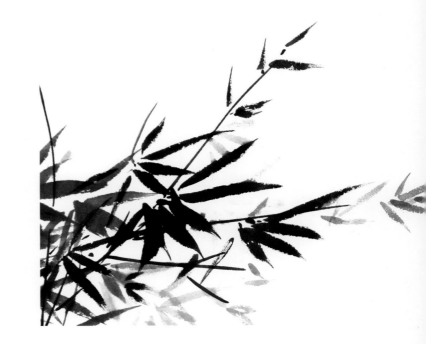

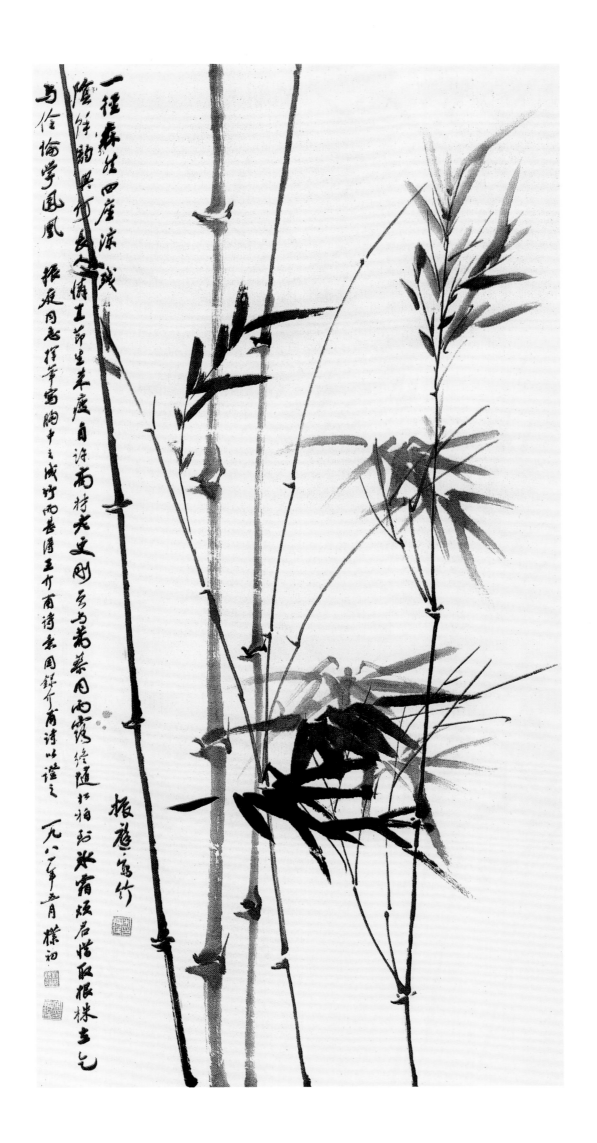

细雨龙吟

3

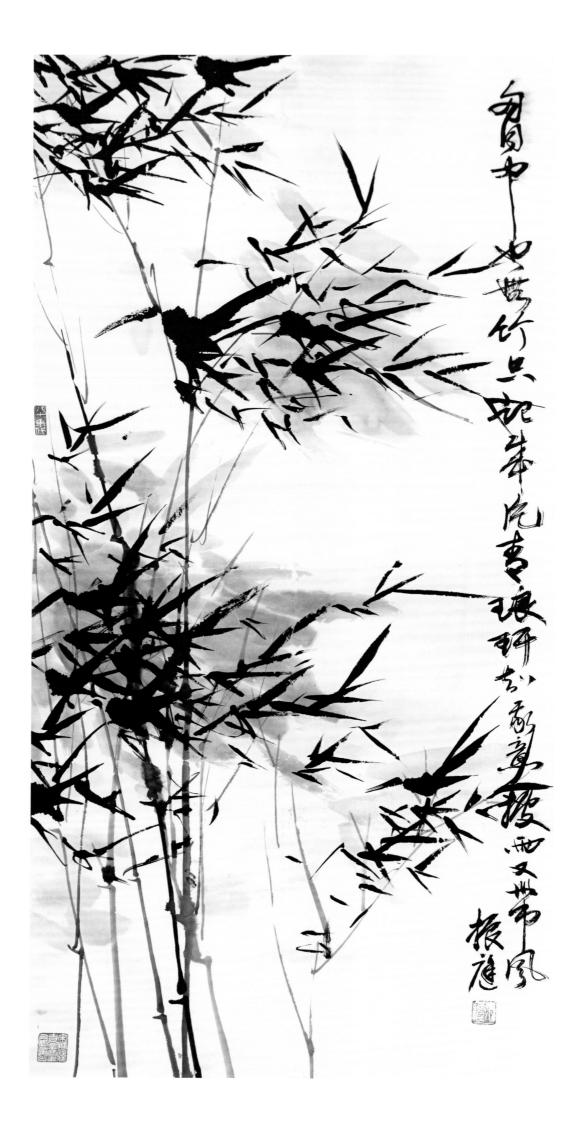

披雨带风

4

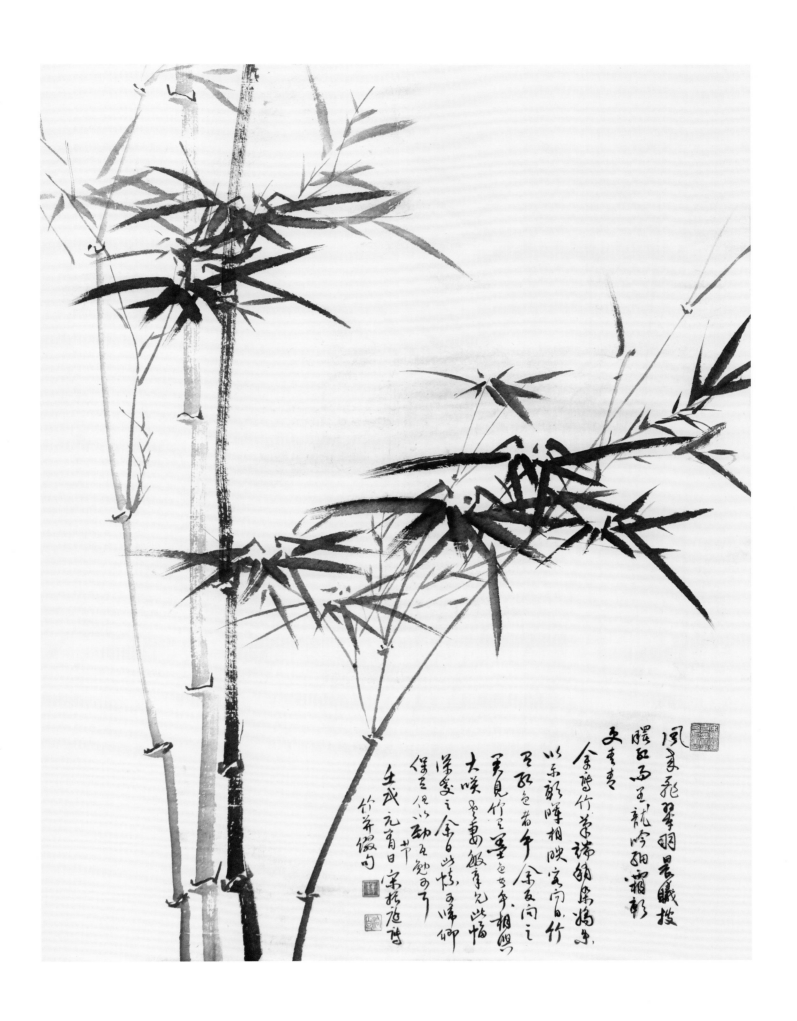

节节高

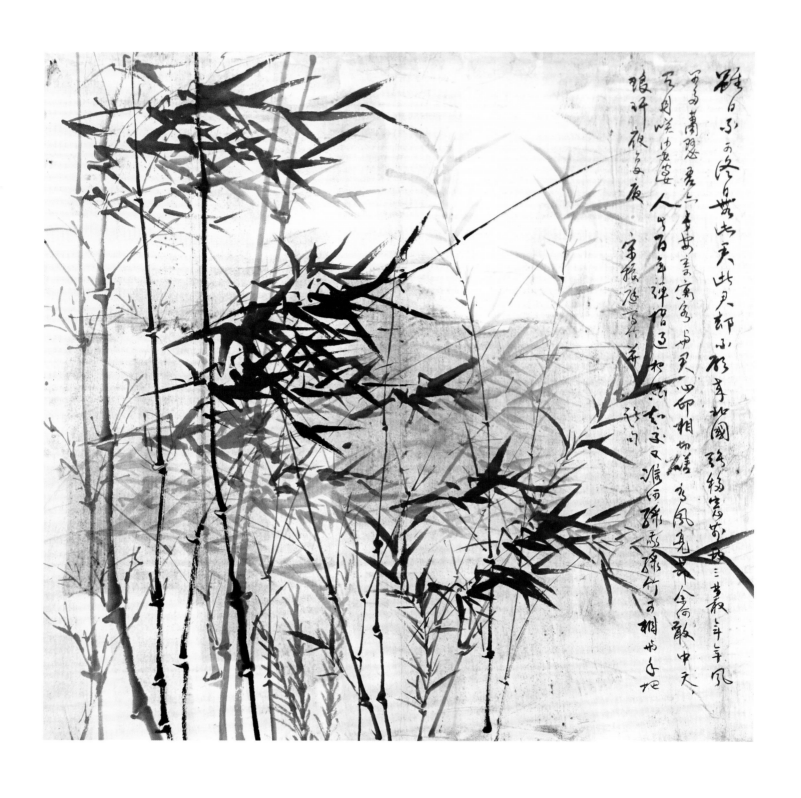

绿　竹

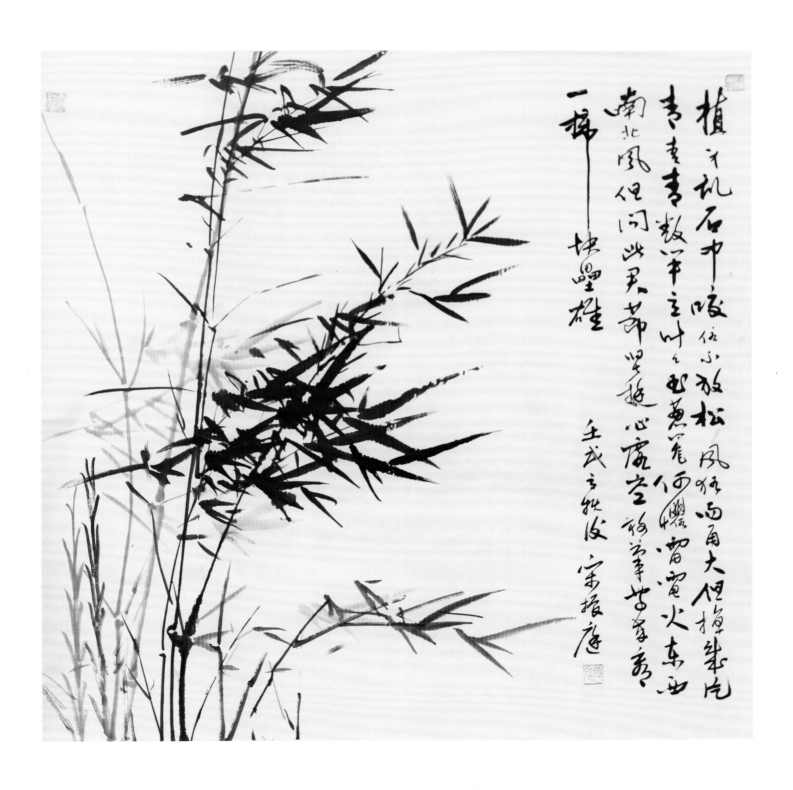

风竹图

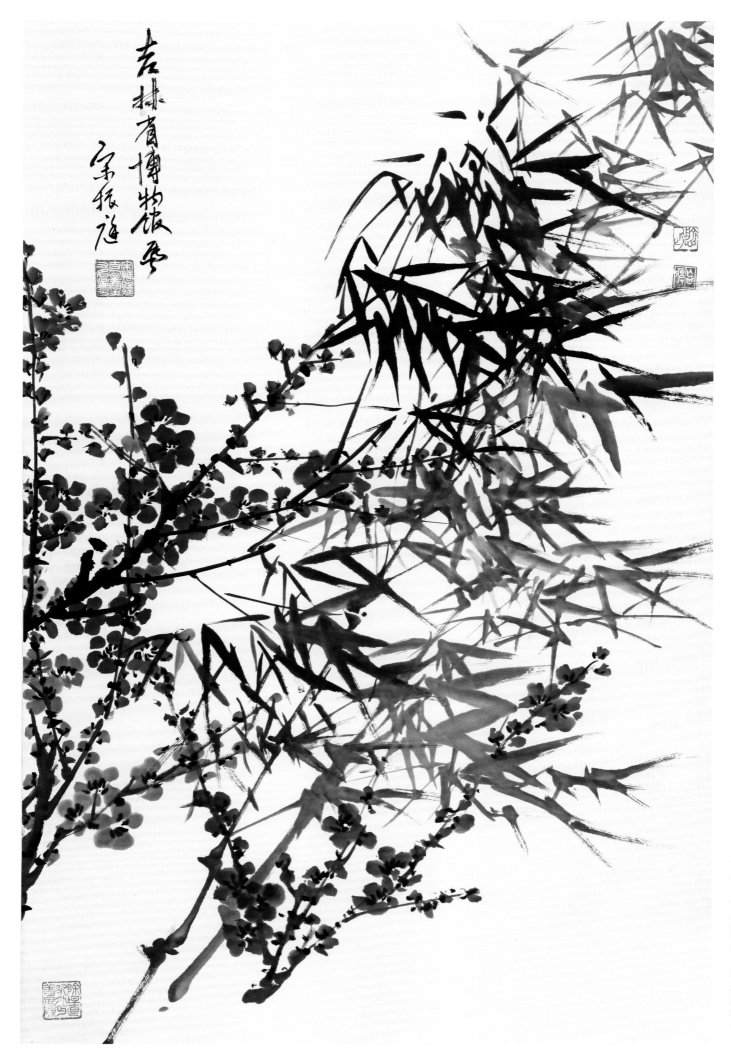

吉林省博物馆存
宋振庭

吉林省博物院藏宋振庭绘梅竹图

8

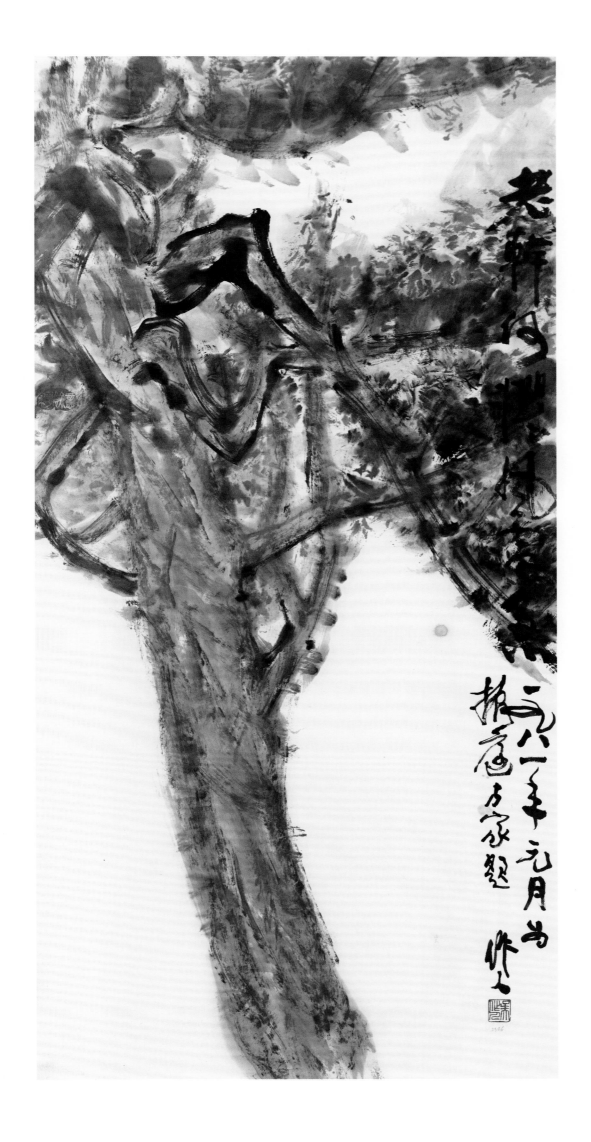

秋柏图

糖梅蜜

傲骨铮铮如涂雪 理初偶凌寒别 寄意东风
吹动入词去 更向百花取正闹
振庭写梅赠张飞扬越峰 辛丑腊月十二日

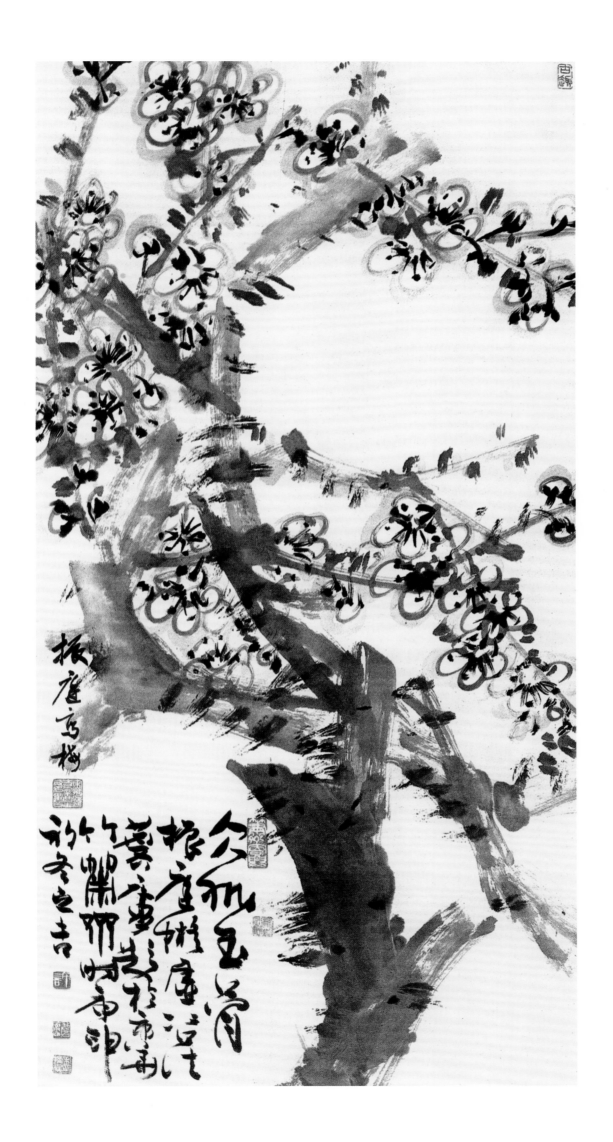

冰肌玉骨

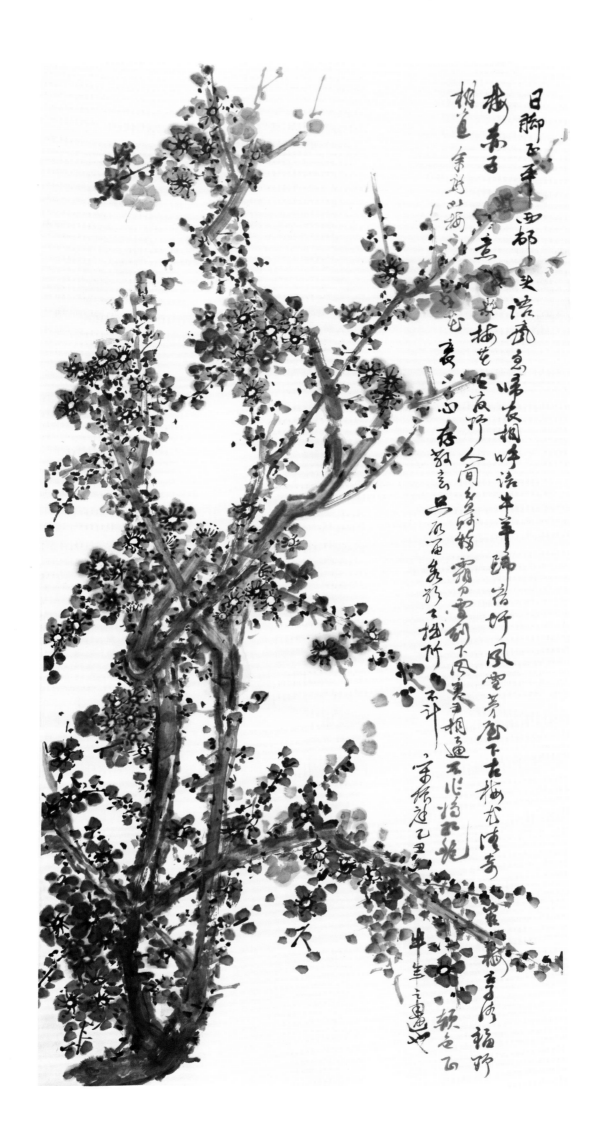

梅花图

吉林省博物馆

辛酉 宋振庭

吉林省博物院藏宋振庭绘梅花图

13

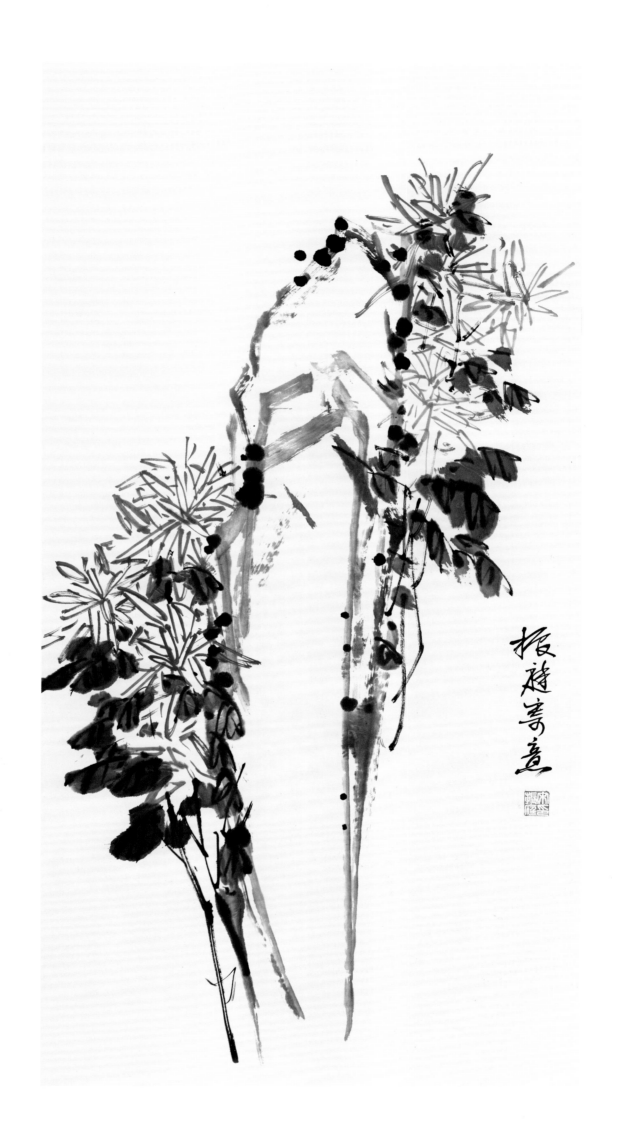

振藩寿意

菊石图

14

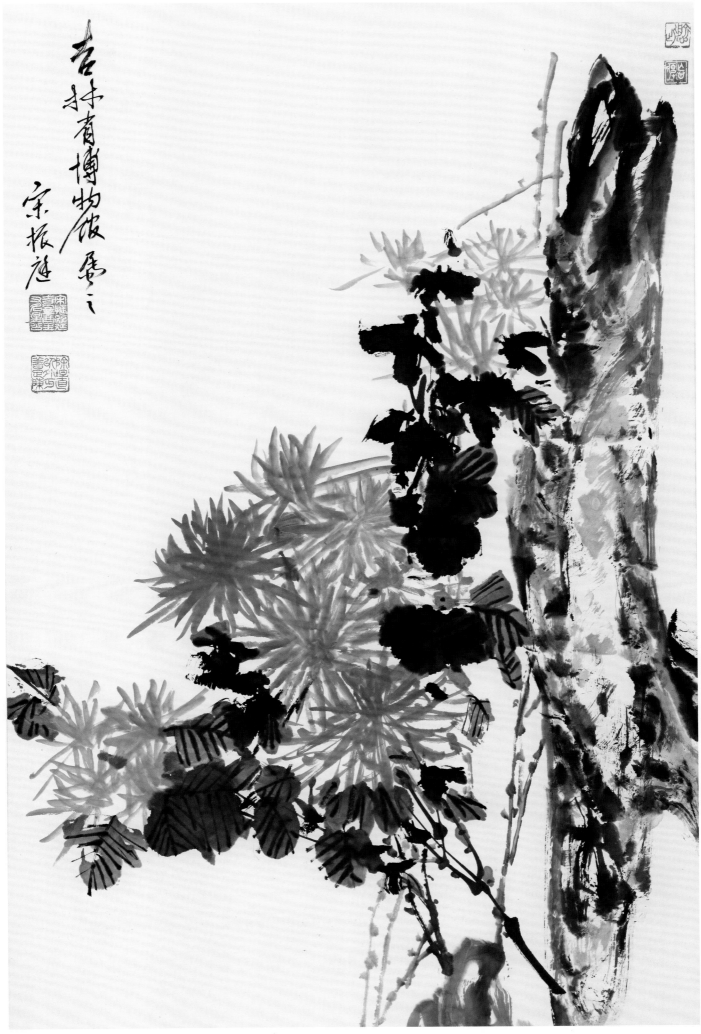

吉林省博物院展之

宋振庭

吉林省博物院藏宋振庭绘菊石图

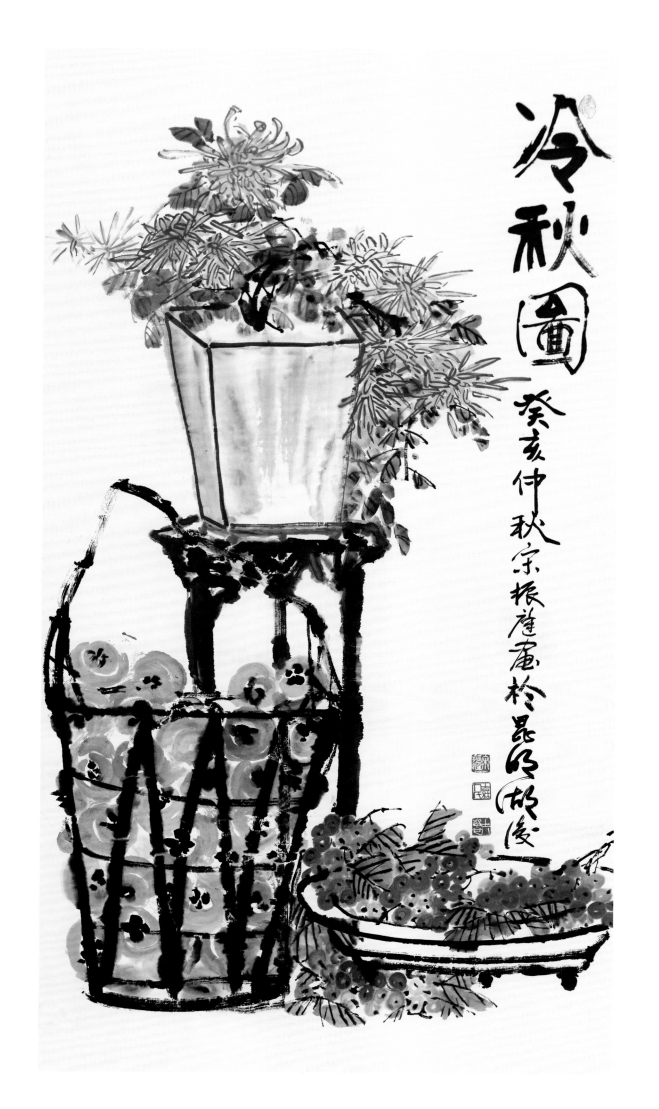

冷秋圖

癸亥仲秋宗振薩庵於昆明故後

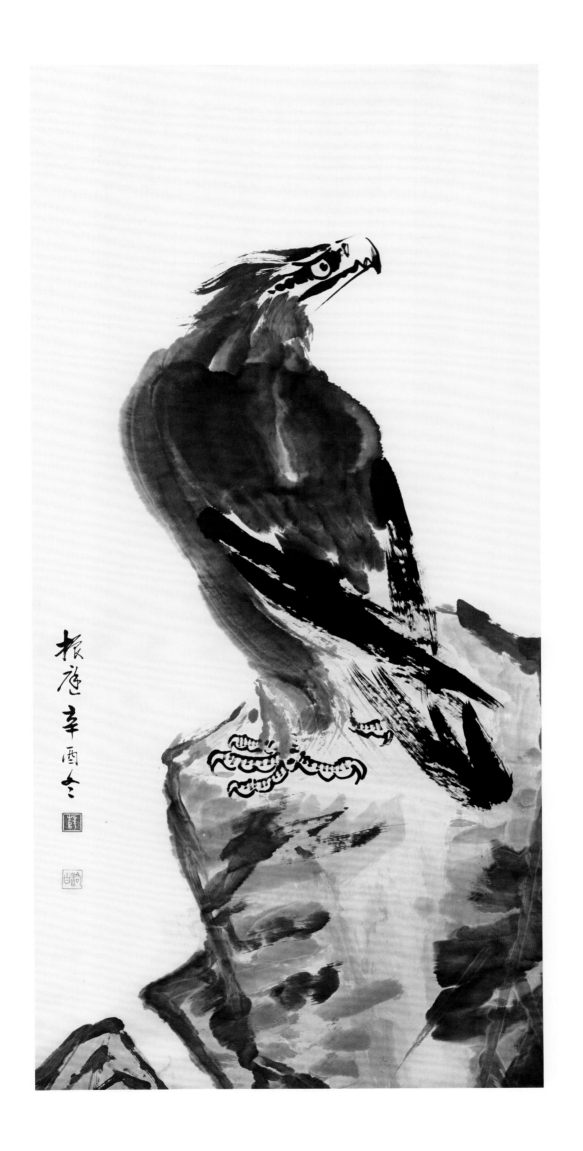

独立苍茫

求强曾云此
振翮不青云
搏击峡谷洞
并之以连心又
云入广宇大
雄心立磐石
远瞩极目外
苍茫弓箭四

辛酉雨初冬写此
双鹰图 许化美为
之补本
宋振庭写并录句

双鹰图

18

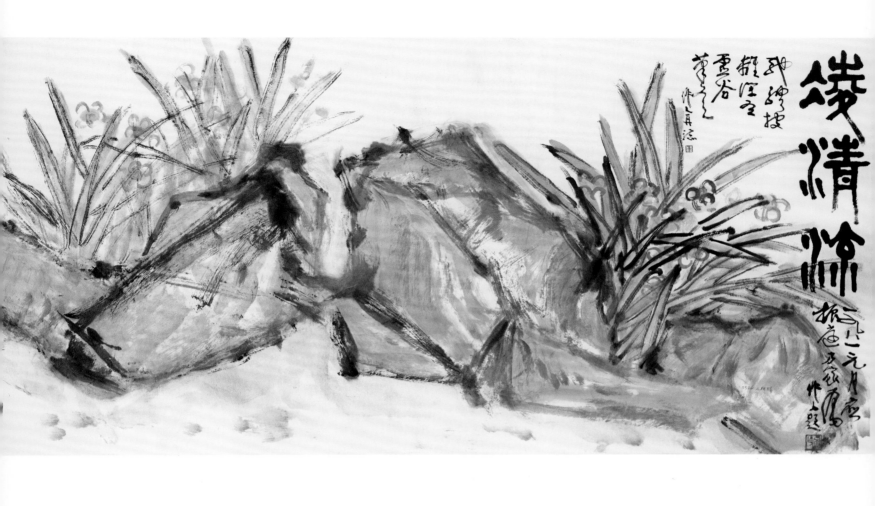

凌波仙子

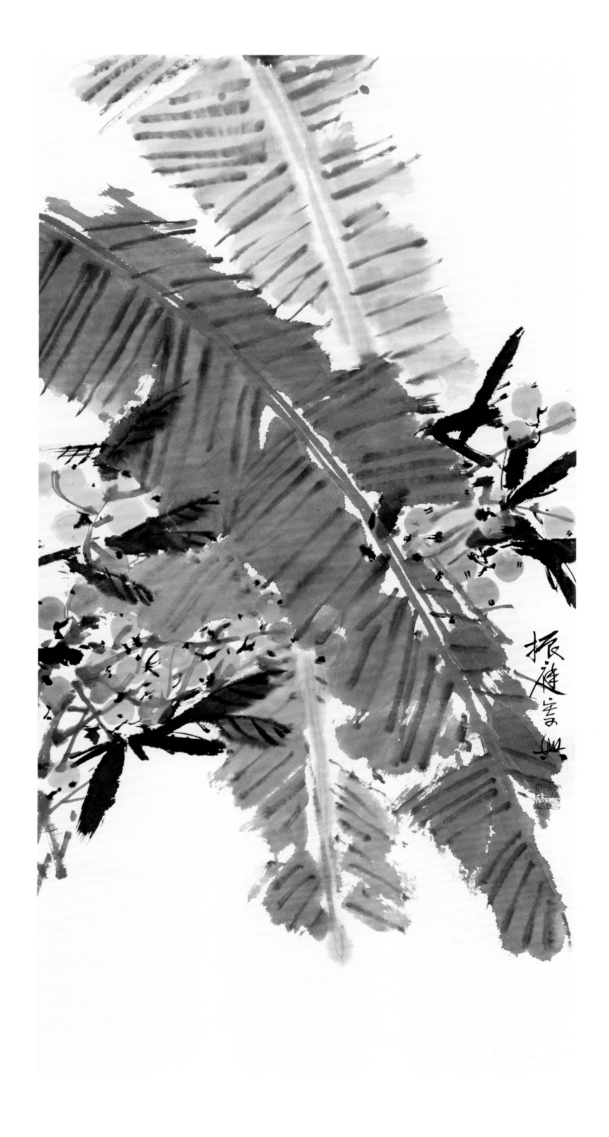

黄枇杷绿芭蕉

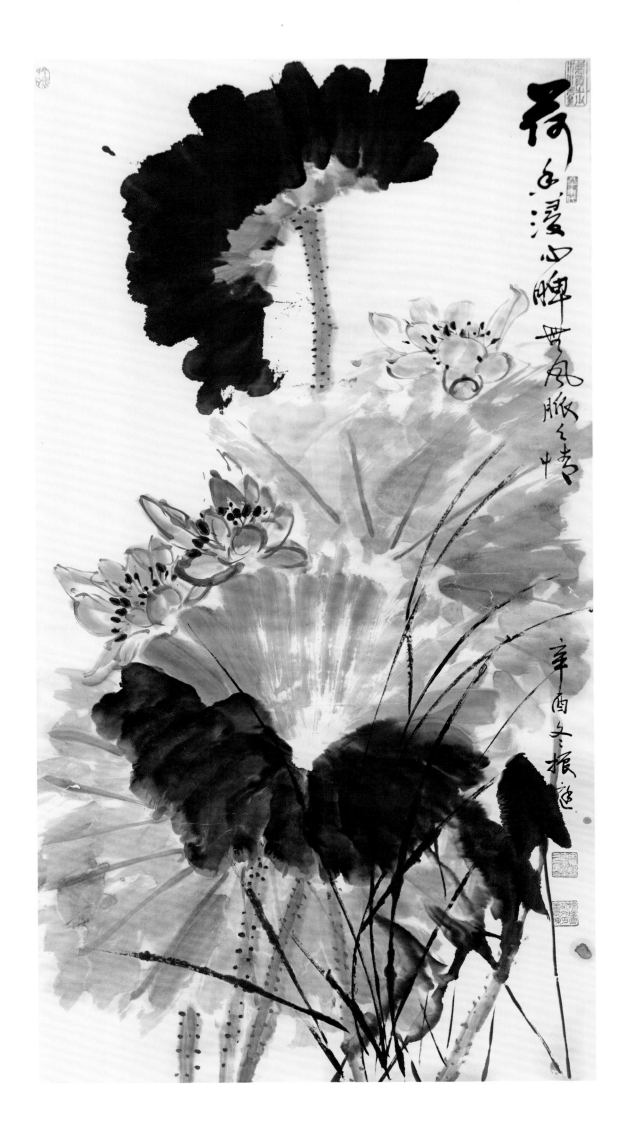

荷香图

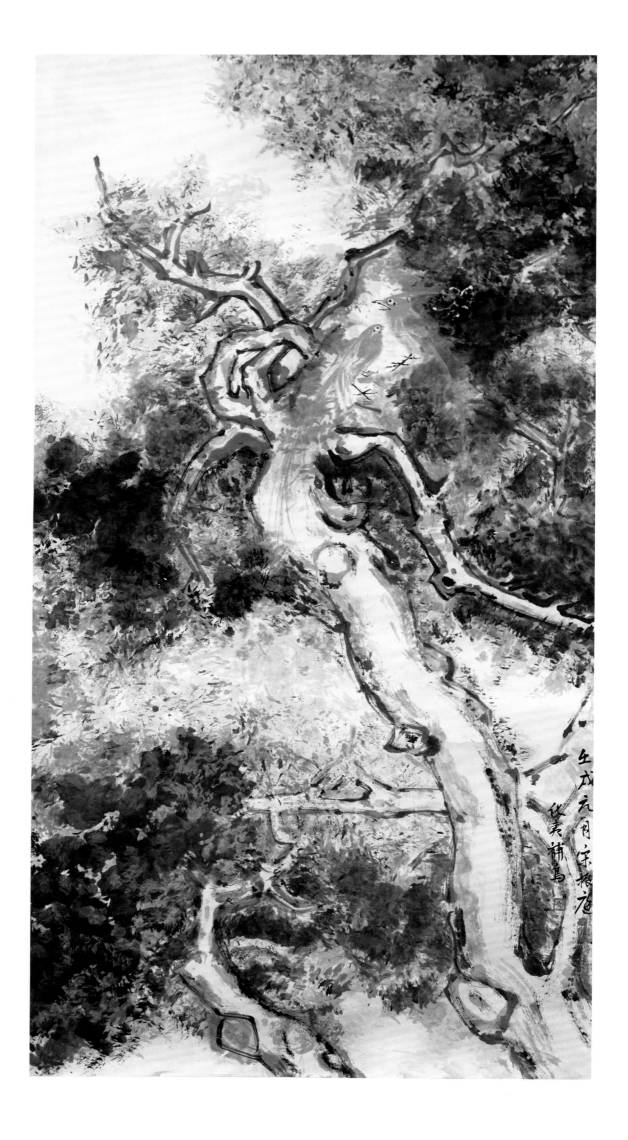

壬戌元月宋雨桂□

佳秀補鳥

苍虬朱雀

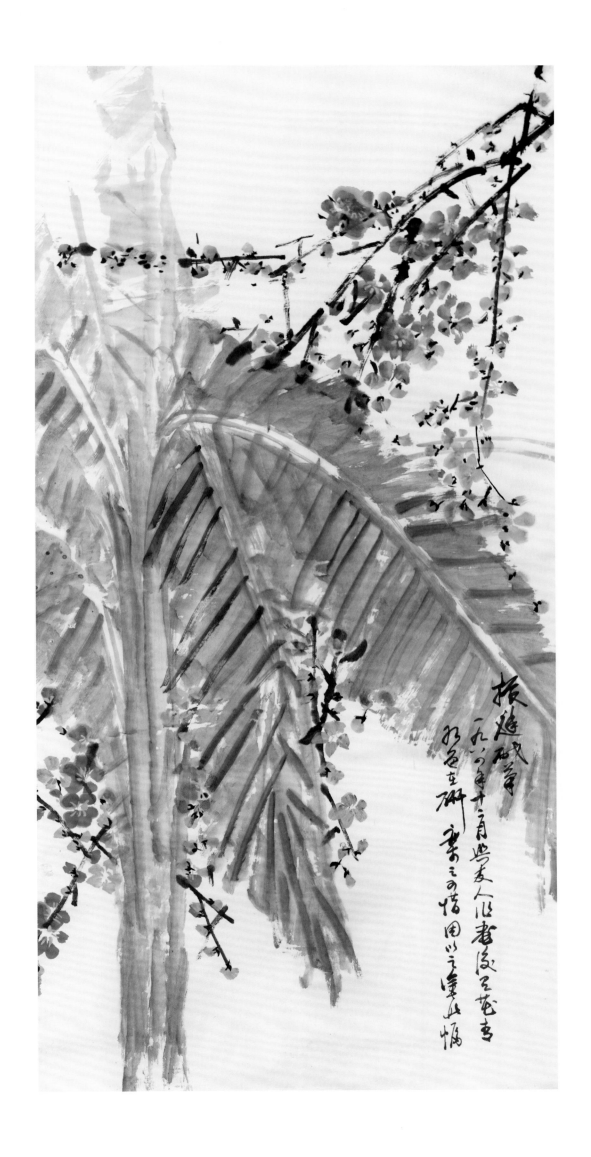

芭蕉红梅

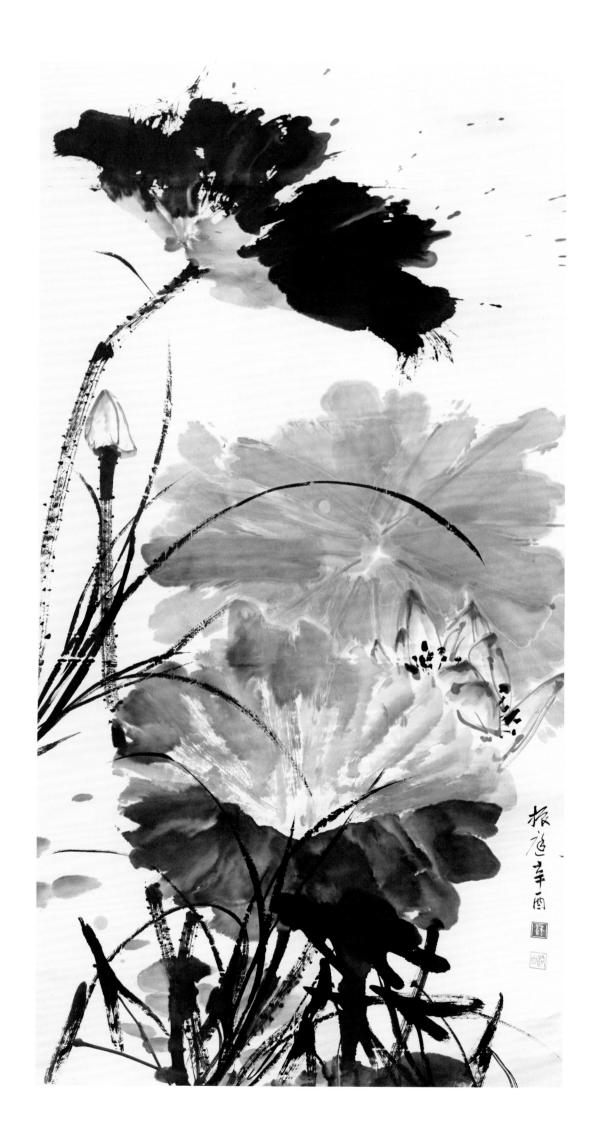

清荷

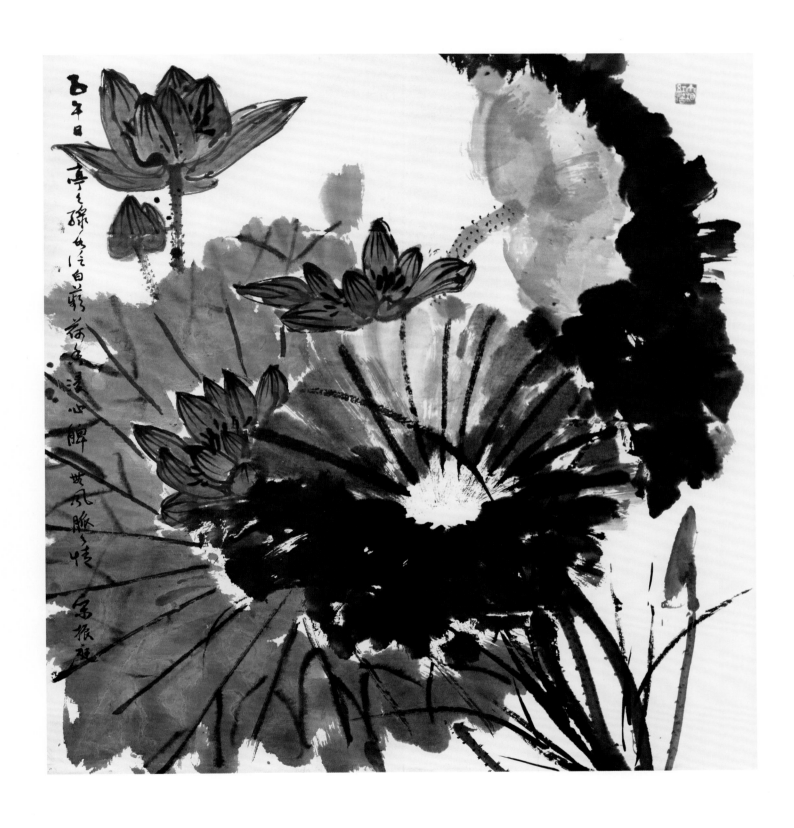

荷　花

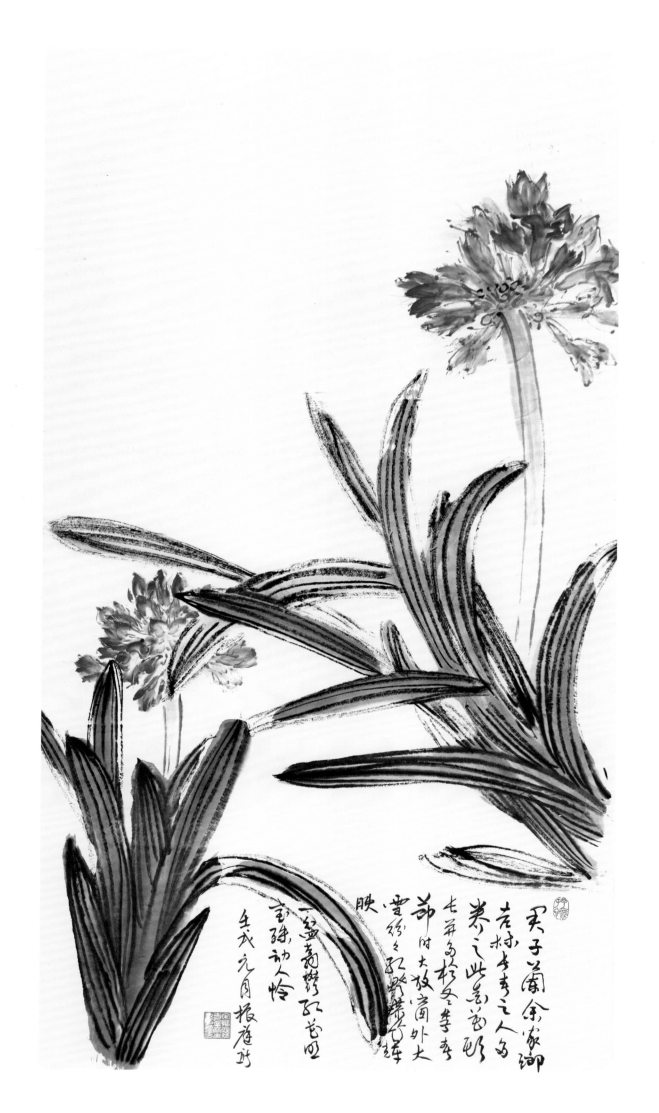

君子兰

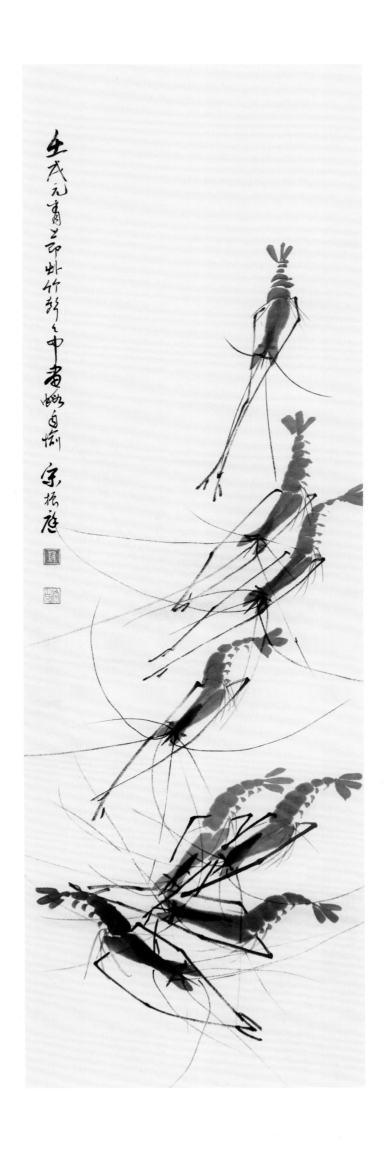

虾趣图

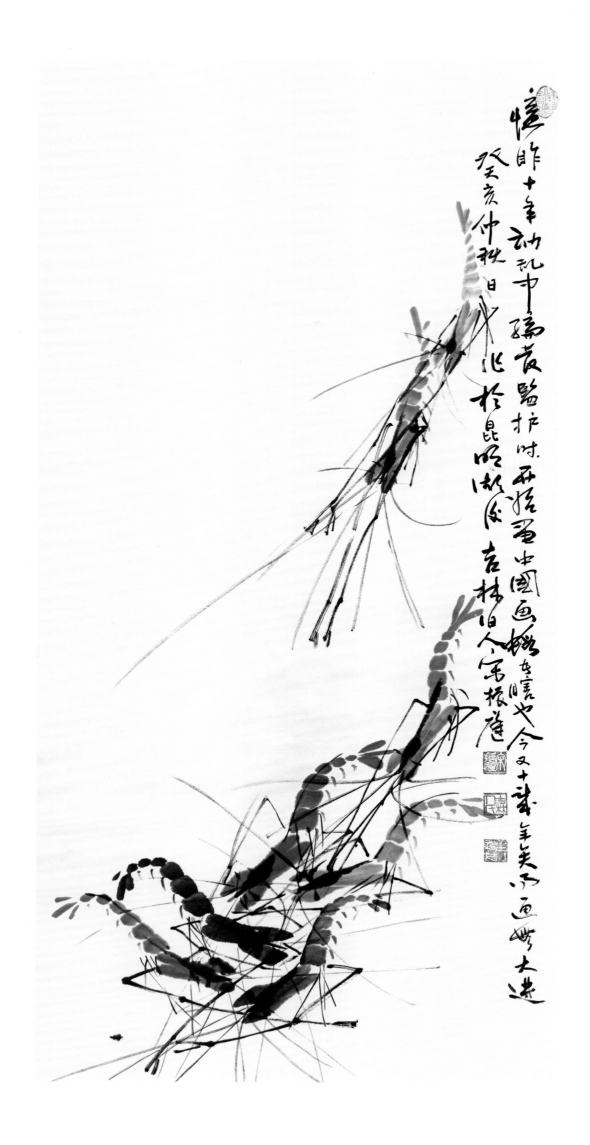

虾趣图

28

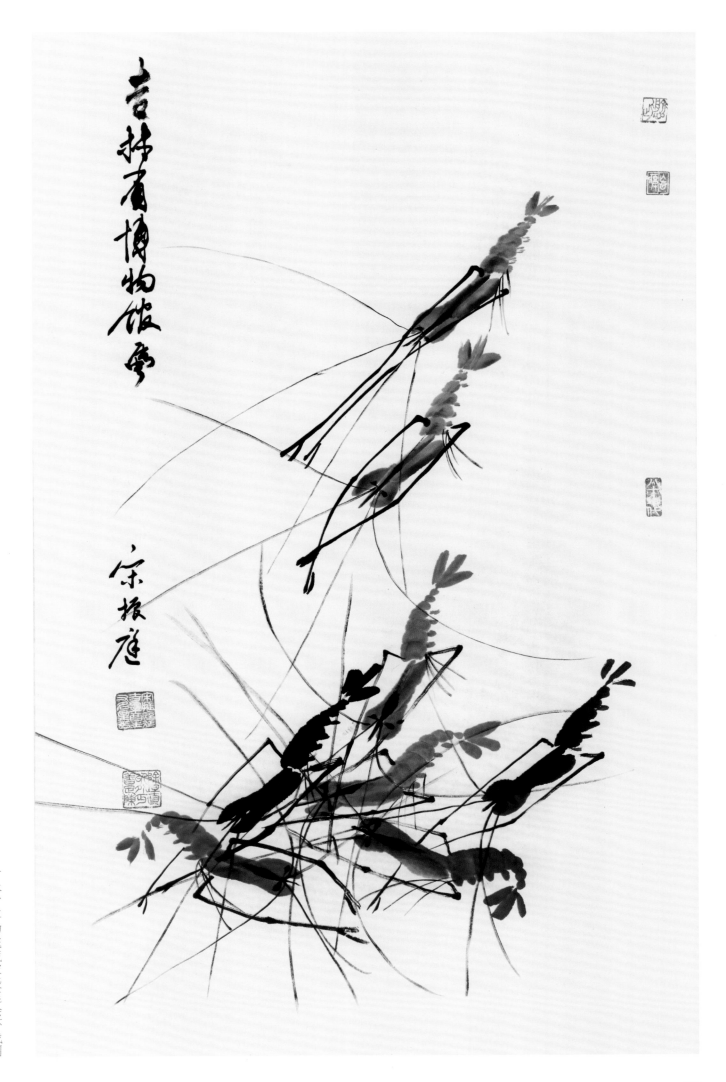

吉林省博物馆藏

宋振庭

吉林省博物院藏宋振庭绘虾戏图

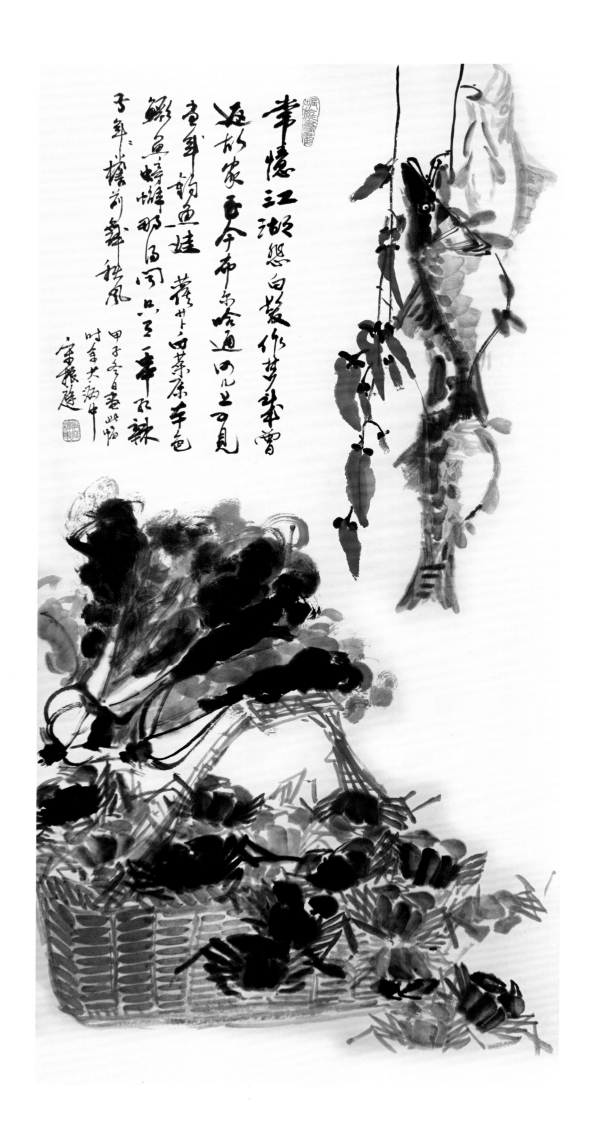

鱼蟹秋蔬

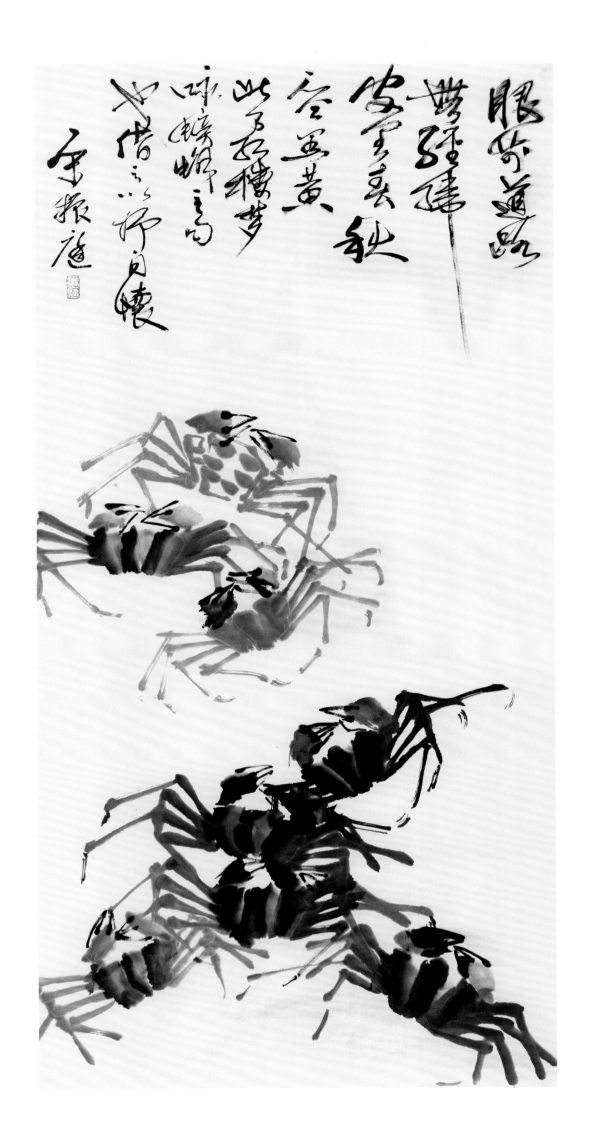

墨蟹图

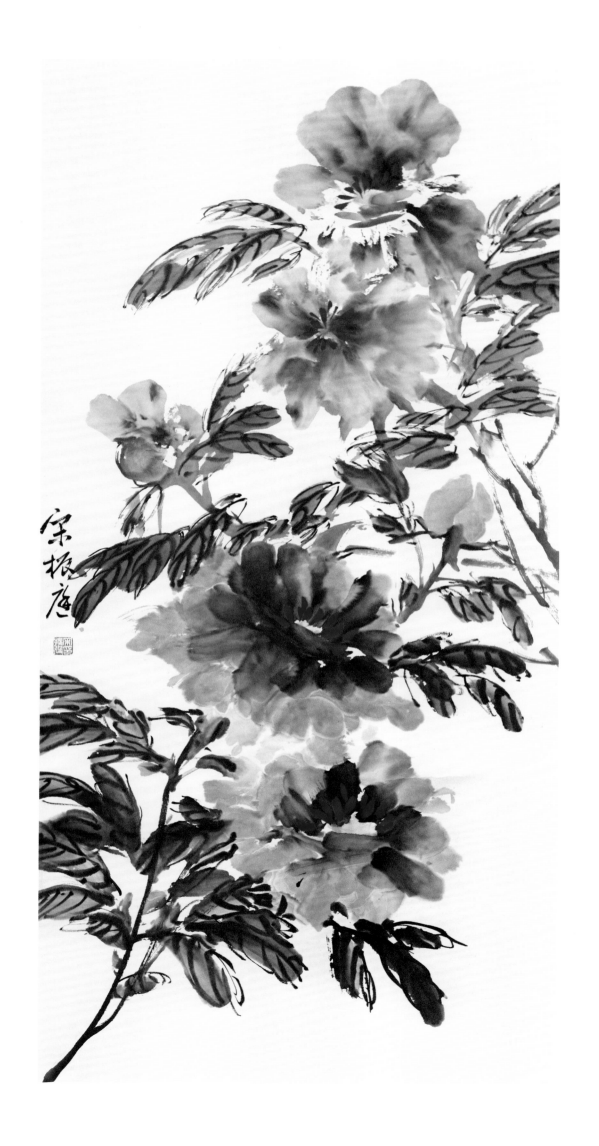

墨牡丹

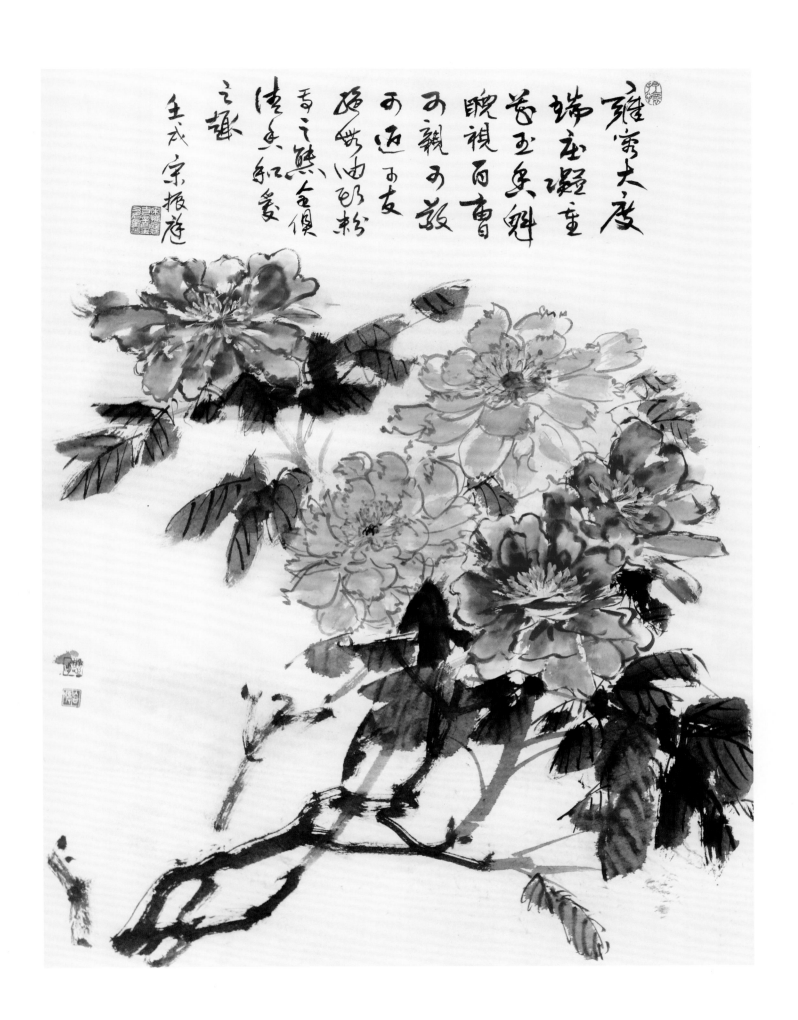

没骨牡丹

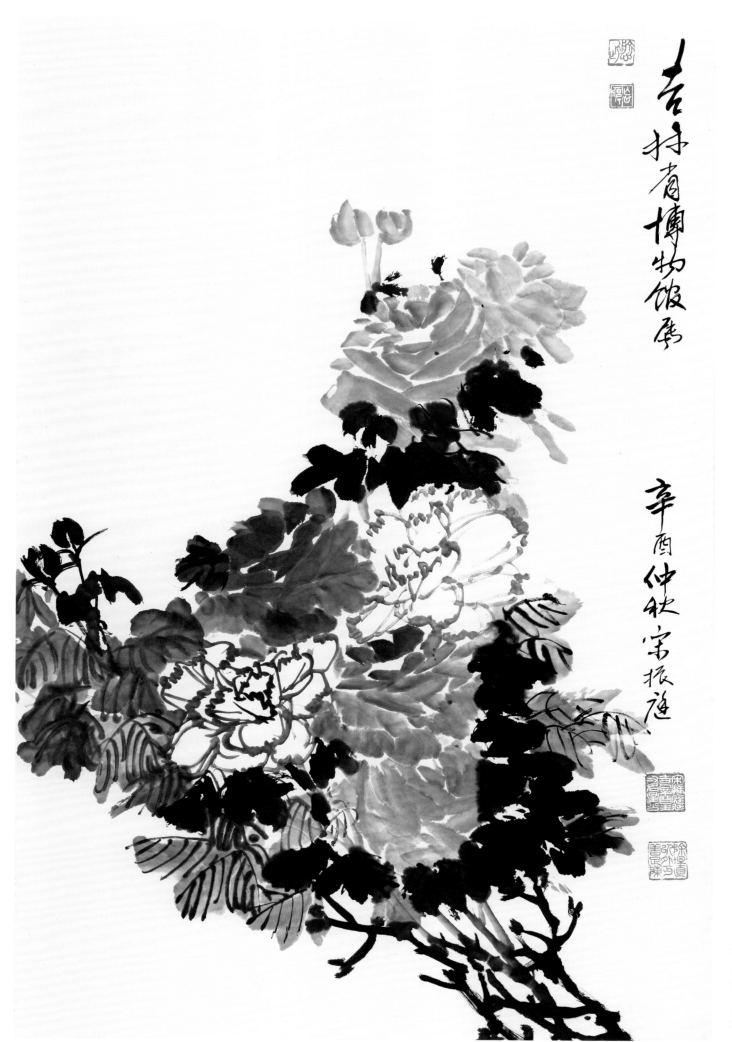

吉林省博物馆展

辛酉仲秋宋振庭

吉林省博物院藏宋振庭绘墨牡丹图

34

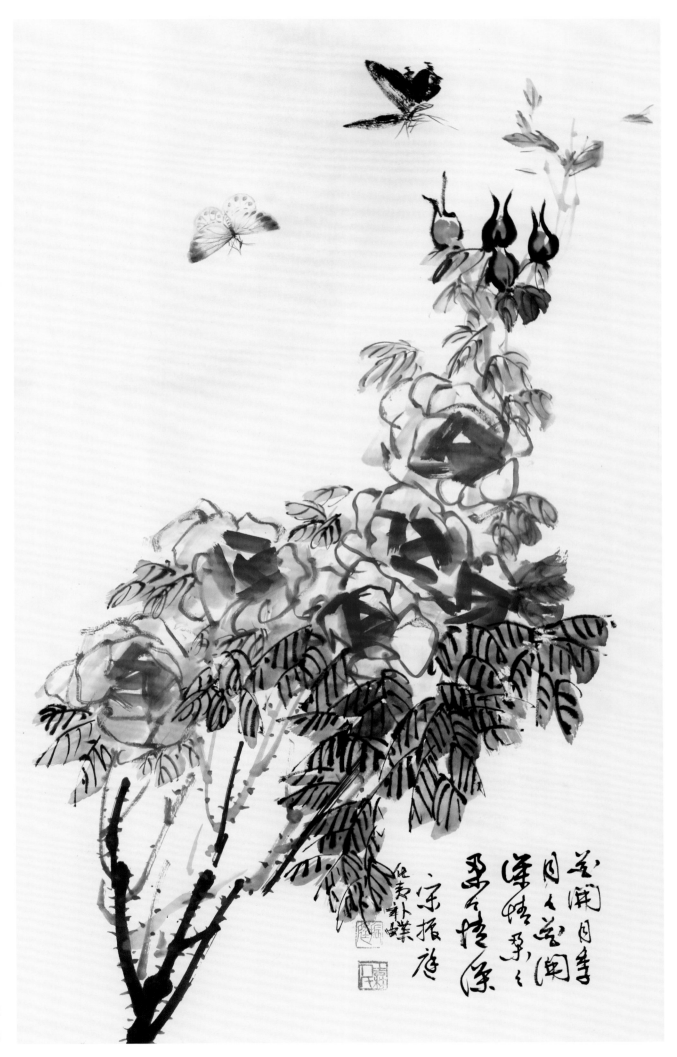

花开月季
月季花开
浑然天成
朵朵持续
宋振庭
仙青补蝶

红月季

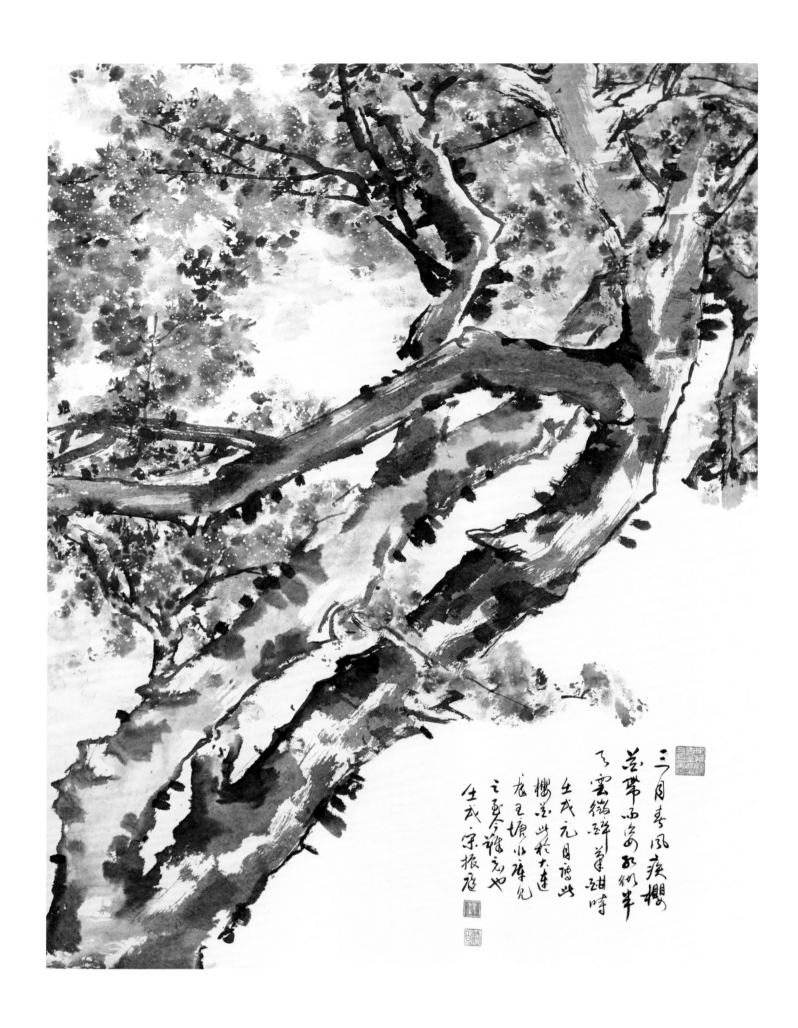

三月春风疾樱花
盖带雨后的鲜丰
子密微群华甜时
生戊元月临此
樱花此秋大连
龙王塘水库见
之垂稚记也
生戊·宋振庭

樱花图

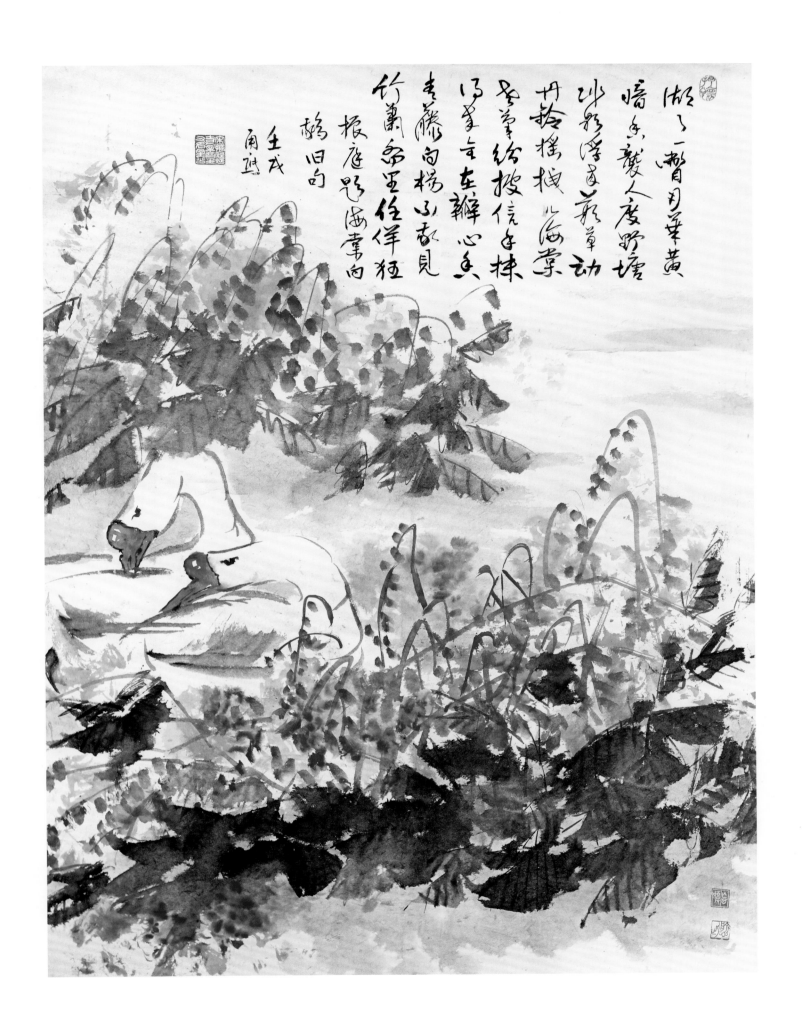

双鹅海棠

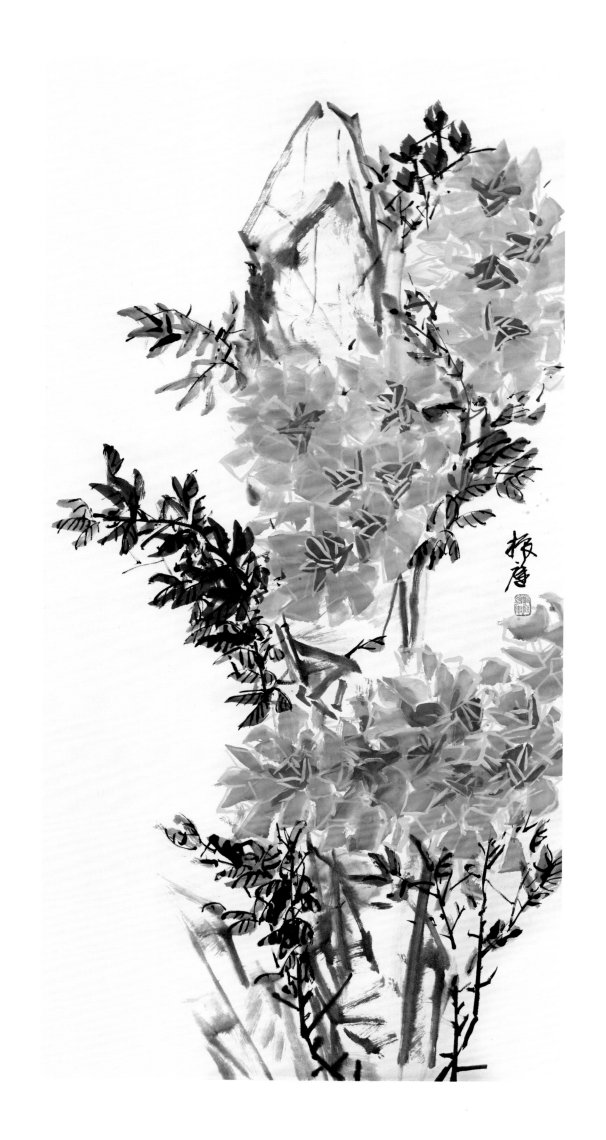

月
季

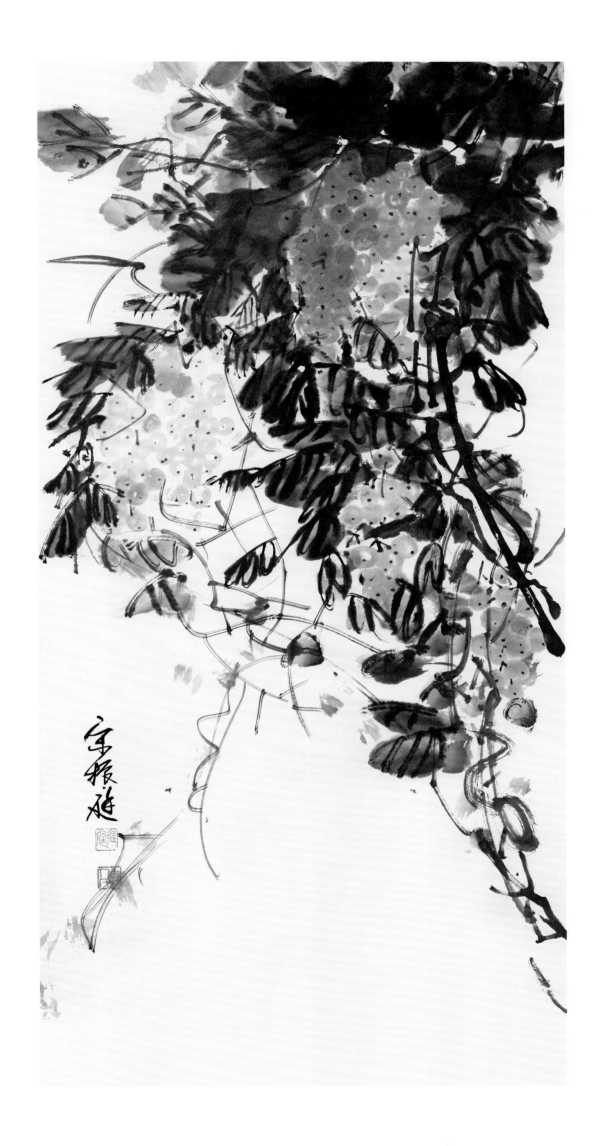

葡
萄

柿林霜晓图

一九八〇年岁除余
因右病目昌十三痕
之柿林也

赵怀恩

柿林霜晓图

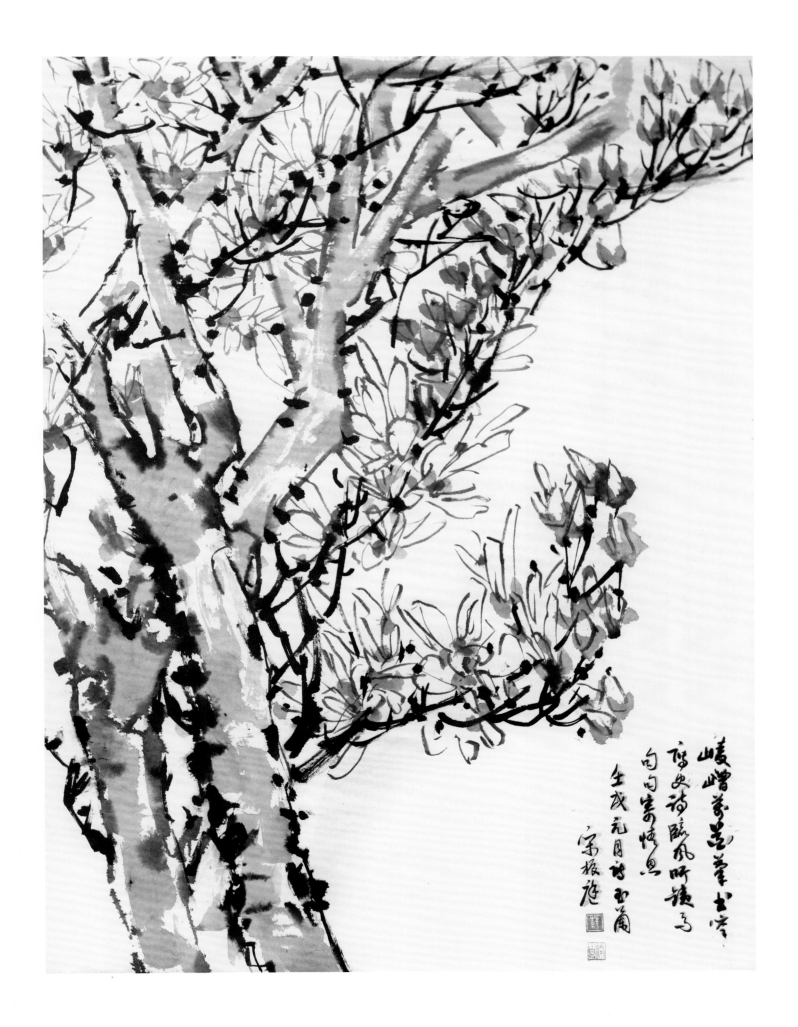

峻嶒萼蕚笔空亭
阿皮诗临风所读写
句句寄情禹
生戊元月诗玉兰
宋振庭

玉树临风

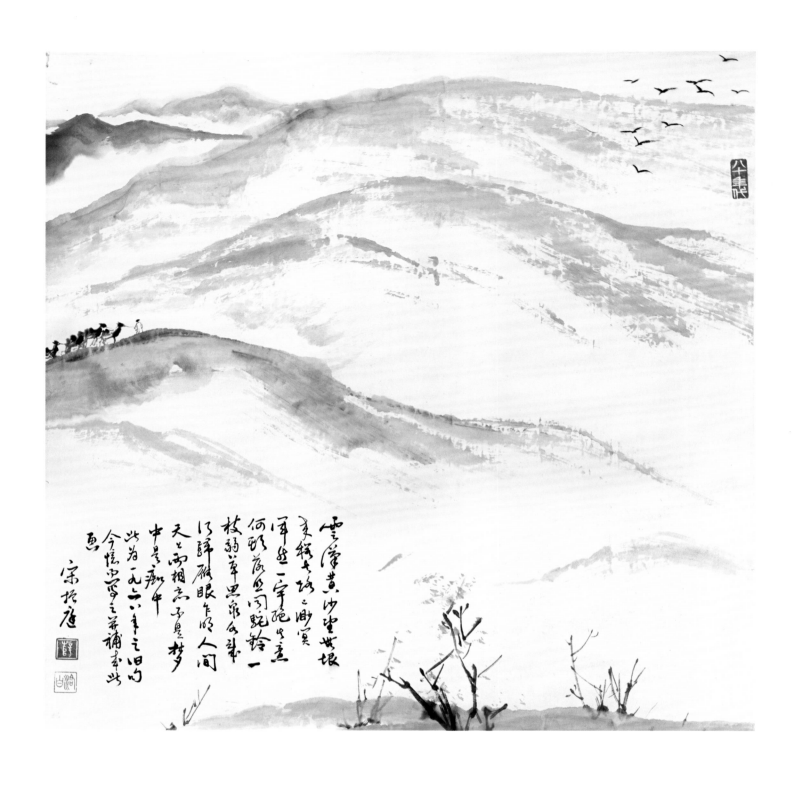

沙海驼铃

芳菁林淇

沈裕昏題
時年九十六

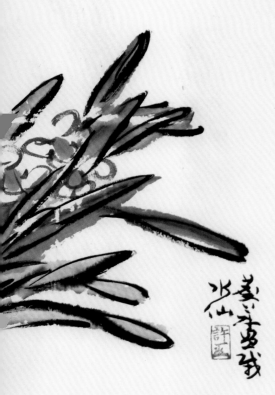

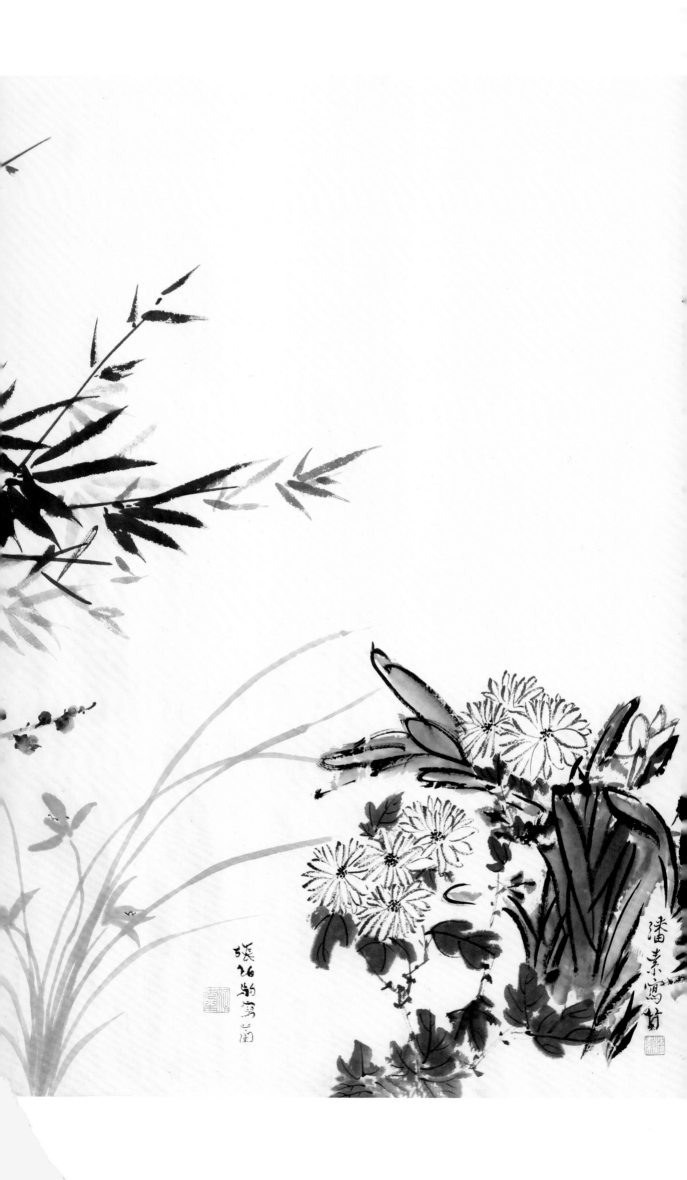

秋卉春芳

书法作品
Calligraphy

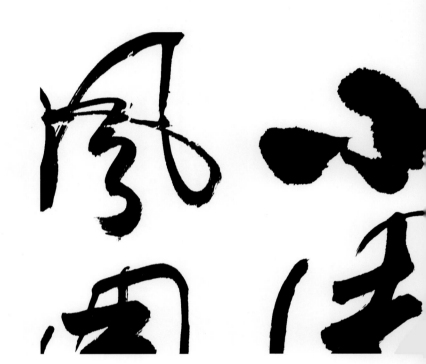

半百学画亦可怜，舞墨泼丹迹疯颠。弹指千劫过犹惊，无灯独坐夜正阑。

半百学画亦可怜
舞墨泼丹迹疯颠
弹指千劫过犹惊
无灯独坐夜正阑

余十六岁习画三十余年矣为予幼何孙相逼画耶画耶之非

律澄时正值不振劳动之余以发年载书之三业涵如

振遒

50

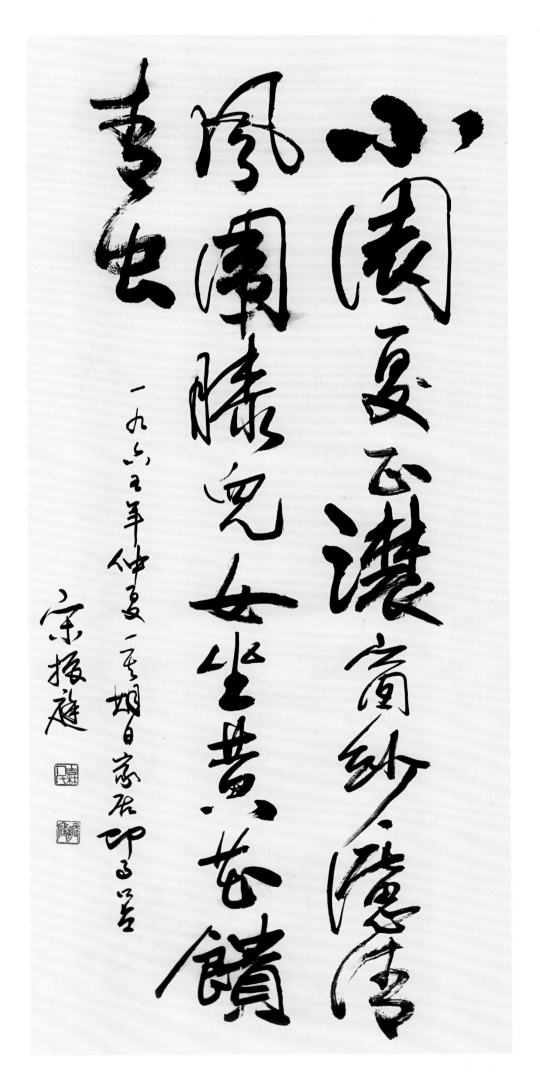

小园夏正浓，窗纱滤清风。围膝儿女坐，黄花馈青虫。

51

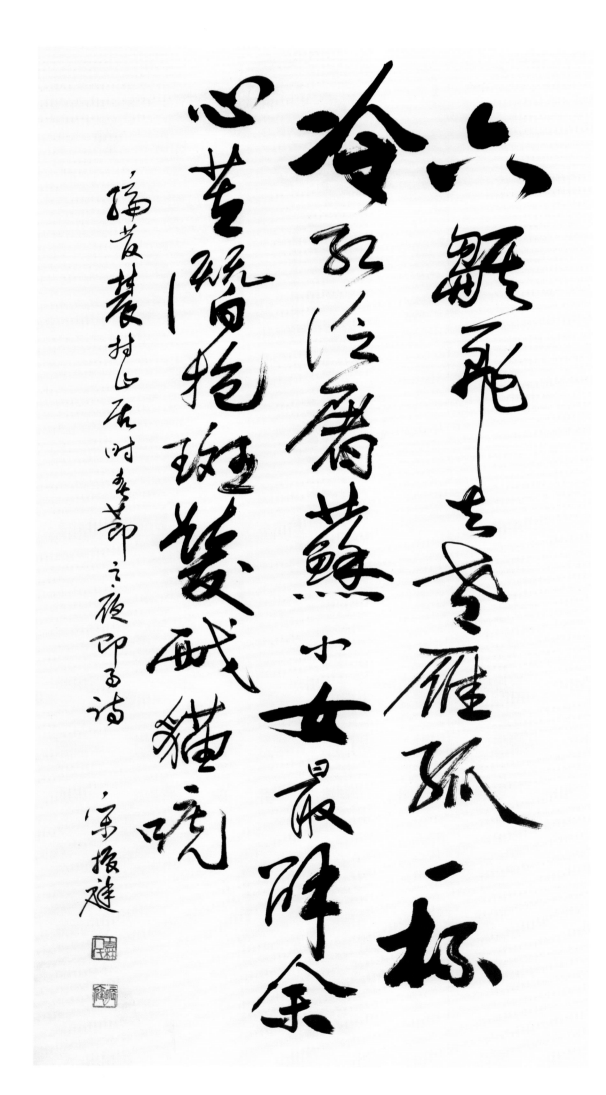

六雏飞去老雁孤，一杯冷红泛屠苏。小女最解余心苦，僭抱斑发戏猫唬。

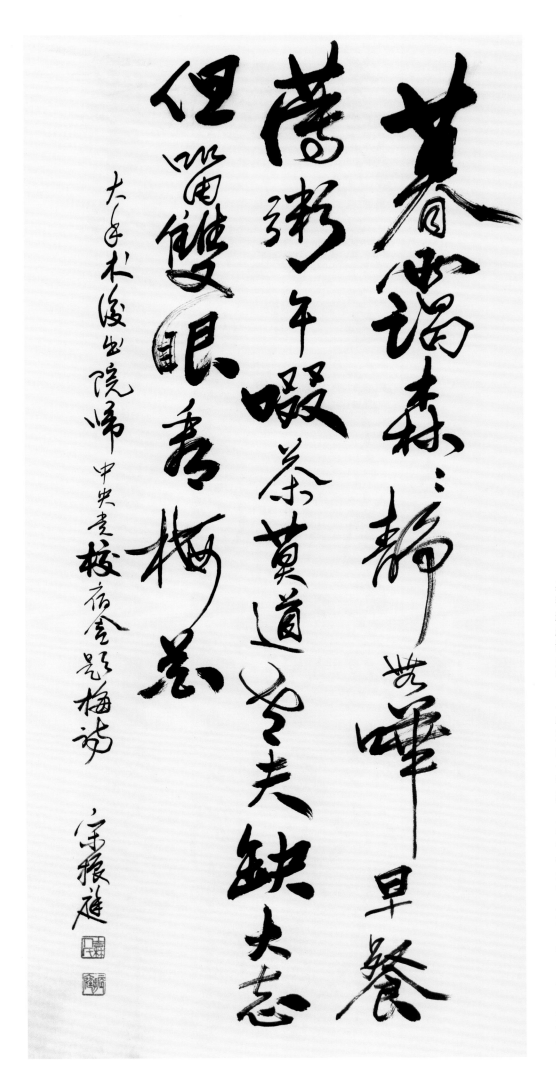

暮霭森森静无哗，早餐薄粥午啜茶。莫道老夫缺大志，但留双眼看梅花。

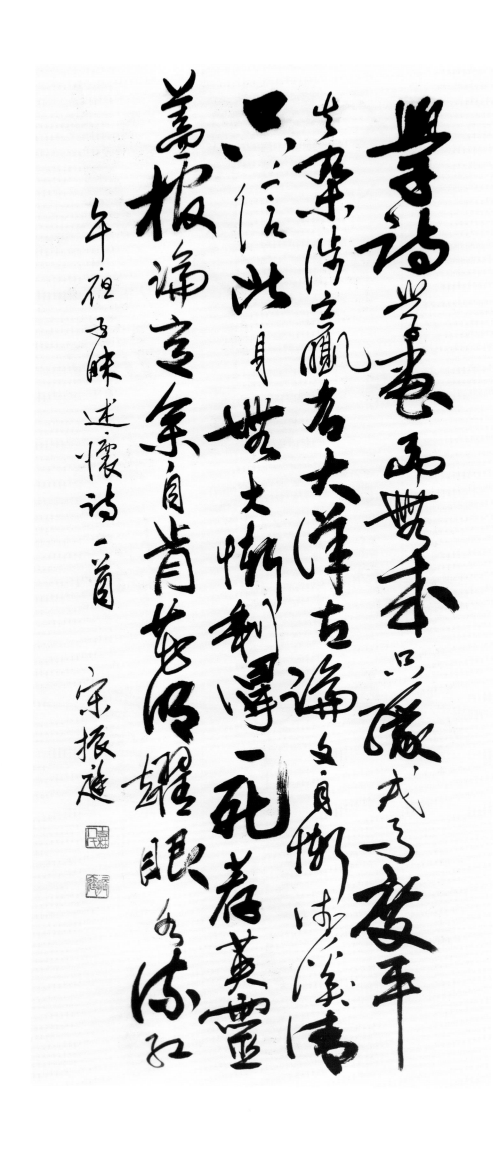

学诗学画两无成，只缘戎马度平生。杂涉赢名大洋古，论文自惭浅溪清。只信此身无大惭，剩得一死荐英灵。盖棺论定余自肯，花明耀眼水流红。

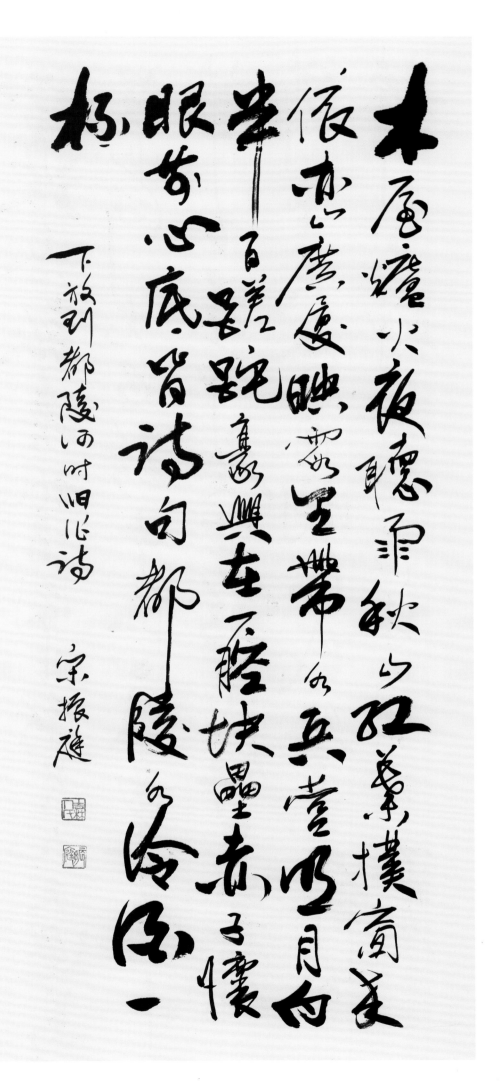

木屋炉火夜听雨，秋山红叶扑窗来。依恋广厦映霞里，带水兵营照月白。半百蹉跎豪兴在，一腔块垒赤子怀。眼前心底皆诗句，都陵水冷酒一杯。

電波忽報喜訊音，同步衛星九天巡。萬里河山光照影，十億心弦曲合鳴。中華巨景印廣宇，紛采群星若比鄰。老夫今宵開酒戒，熒光屏前捧大樽。

喜聞同步衛星升天喜悅一詩　宋振遠

电波忽报喜讯音，同步卫星九天巡。万里山河光照影，十亿心弦曲合鸣。中华巨景印广宇，纷采群星若比邻。老夫今宵开酒戒，荧光屏前捧大樽。

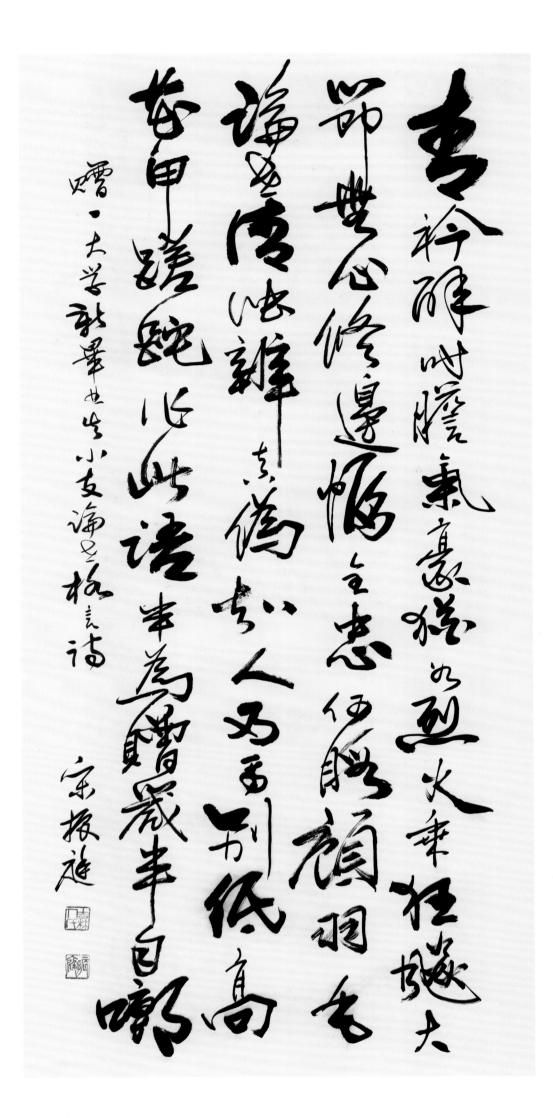

青衿解时胆气豪，犹如烈火乘狂飙。大节无心修边幅，全忠何暇顾羽毛。论世清浊辨真伪，知人两面别低高。花甲蹉跎作此语，半为赠箴半自嘲。

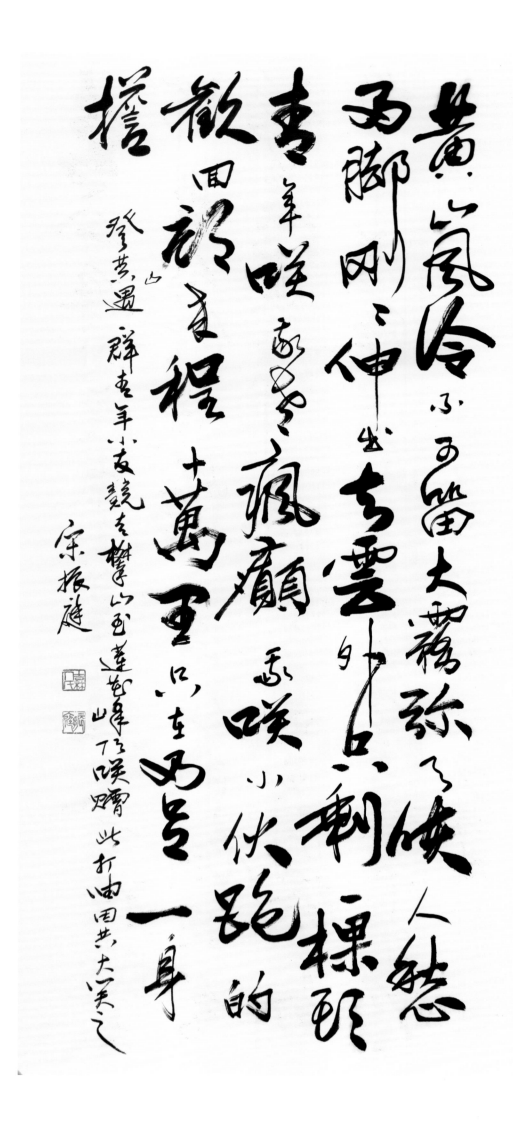

黄山风冷不可留，大雾弥天使人愁。两脚刚刚伸出去，云外只剩一颗头。青年笑我老疯癫，我笑小伙跑的欢。四顾来程十万里，只在两足一身担。

58

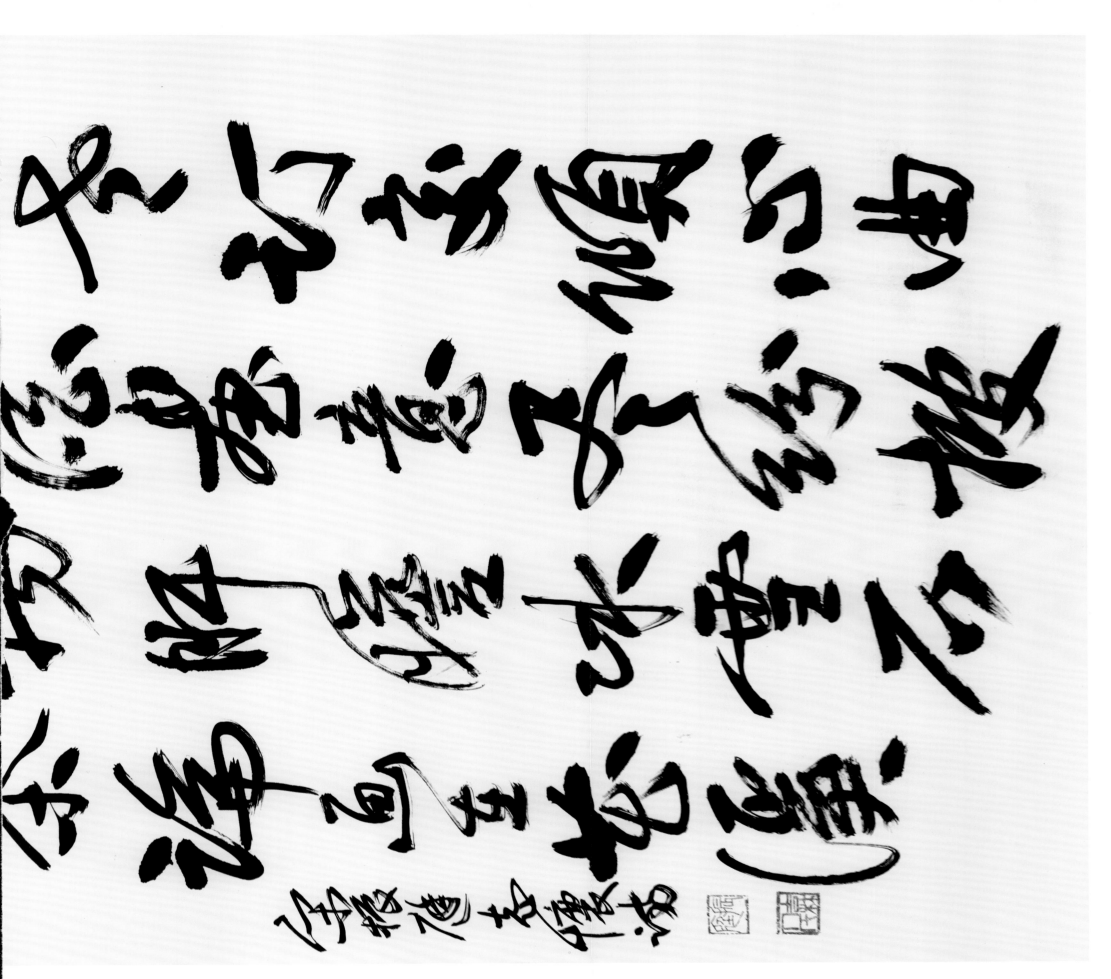

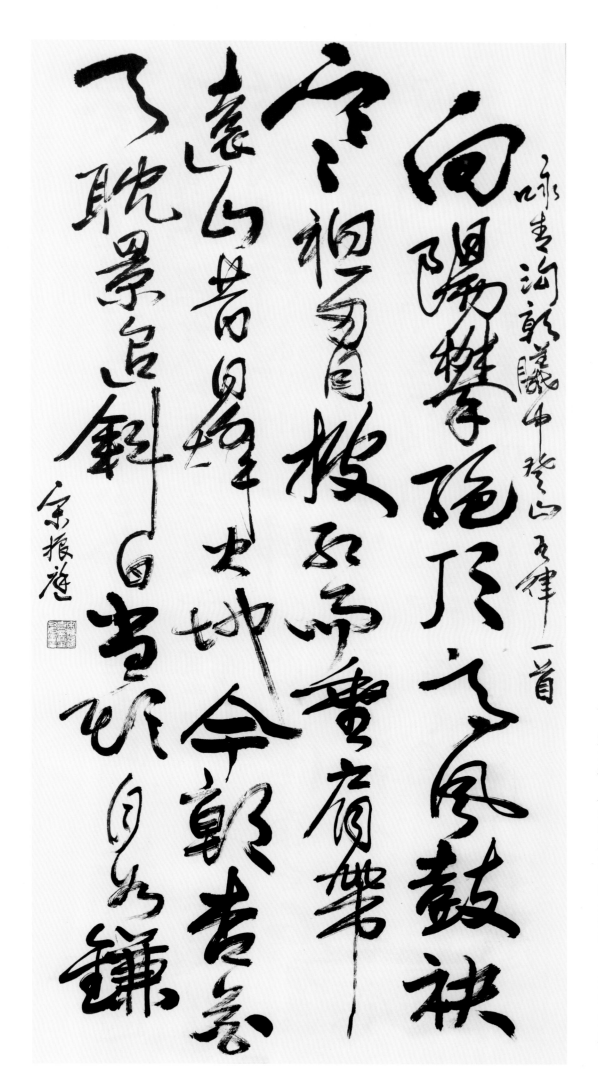

向阳攀绝顶，高风鼓袂寒。祖胸披红雨，垂肩带远山。昔日烽火地，今朝杏花天。耽景追斜日，当头月如镰。

癸亥逢酷夏，逃暑至黔山。执意此行壮，邂逅遇高贤。诗兴浓如酒，画意更缠绵。相与脱形迹，对语舒胆肝。一扫俗儿态，清茶白石盘。愉老无长策，书画可忘年。疲卒粗豪客，清风时腋间。忽闻金鼓骤，四蹄欲生烟。

癸亥仲秋白对月遥忆黔山逮笔 宗振澄

天光水影，览苍穹，心与蓝宇浩荠。纵横来去，念风涛，神驰意肃心长。半百寒秋，脚下万里，未计征尘账。汗泪血凝，酸咸苦辣皆尝。痛定偏思痛处，屏息凝眉，正眼望前方，万里长征，新一步、步步自思量。游刃灵魂，缕析心底，风挟海天浪。胸升红日，万钧力来身上。

泼墨飞丹，老笔纷披，霎时万里。兴来时点点，洒洒未已；五内如焚，狂风挟雨。一任张狂，信手涂弥，看纸上别有天地。堪笑止，一斑驳老翁，频写花枝。

多情似我何堪？作茧自缚春蚕早死。行步蹉跎，未醒痴迷，横跌竖撞，不断骚思。半百踉跄，一身创痛，误人自误皆在此。已亦哉！唱大风白云，踏落花归去。

调寄沁园春

余振亭 书

行行止止，忽忽歇歇，沉沉侃侃切切。落月河梁沙白，执手话别。看满目太行烽火，听万里、黄河激越。共窑灯，读马列，齐步清凉山月。

君家白山黑水，翘首望，东天一星明灭。过河杀敌，担山志坚如铁。赠君悬壶酒冽，驱燕赵、横拔吕梁。荐热血，再见时长白山阙。

送战友赴东北抗战调寄莺莺慢

宗振唐

出 品 人：常　宏
选题策划：吴文阁
责任编辑：刘　学
装帧设计：尤　蕾

图书在版编目（CIP）数据

宋振庭书画集 / 钱进，李洪光主编. -- 长春：吉
林人民出版社，2023.12
ISBN 978-7-206-20710-5

Ⅰ.①宋… Ⅱ.①钱… ②李… Ⅲ.①中国画－作品
集－中国－现代②汉字－法书－作品集－中国－现代
Ⅳ.①J222.7

中国国家版本馆CIP数据核字(2023)第229195号

**宋振庭书画集**
SONG ZHENTING SHU HUA JI

主　　编 / 钱　进　李洪光

出版发行 / 吉林人民出版社
（长春市人民大街7548号 邮政编码：130022）

咨询电话 / 0431-85378007

印　　刷 / 吉林省吉广国际广告股份有限公司

开　　本 / 787 mm × 1092 mm　1/8

印　　张 / 10.25

版　　次 / 2023年12月第1版

印　　次 / 2023年12月第1次印刷

ISBN 978-7-206-20710-5　　定　　价 / 88.00元